心經簡林

饒宗頤的書法藝術

王國華 著

中華書局

□ 責任編輯：陳小歡

□ 裝幀設計：李婧琳

□ 排　版：時潔

□ 印　務：林佳年

心經簡林
——饒宗頤的書法藝術

□
著者
王國華

□
出版
中華書局（香港）有限公司
香港北角英皇道 499 號北角工業大廈一樓 B
電話：（852）2137 2338　傳真：（852）2713 8202
電子郵件：info@chunghwabook.com.hk
網址：http://www.chunghwabook.com.hk

□
發行
香港聯合書刊物流有限公司
香港新界大埔汀麗路 36 號
中華商務印刷大廈 3 字樓
電話：（852）2150 2100　傳真：（852）2407 3062
電子郵件：info@suplogistics.com.hk

□
印刷
中華商務彩色印刷有限公司
香港新界大埔汀麗路 36 號中華商務印刷大廈 14 字樓

□
版次
2015 年 11 月初版
© 2015 中華書局（香港）有限公司

□
規格
16 開（245 mm×185 mm）

□
ISBN：978-988-8366-64-4

總　序

　　饒公為學，涵蓋華夏，旁涉歐西，器宇博大，縝密入微。舉凡經史百家、詩詞曲賦、文字訓詁、版本目錄，暨乎香國梵音、流沙墜簡，靡不覃研精思，超詣獨造。洪洪乎，浩浩乎，未可詰其涯涘也。

　　夫子復以余事，寓興楮墨之間，根柢學問，默會潛通。其所繪畫，不染世情，揆以司空表聖《詩品》，蓋所謂「大用外腓，真體內充」、「神出古異，淡不可收」者也。尤精於書道，自甲骨、鐘鼎、簡帛而下，至於蔡、衞、鍾、王諸家，莫不手摹心追，妙得神理，鎔冶陶鑄，高標獨具。觀其筆勢開張，筆陣縱橫，譬如孤峰絕壁，逸氣雄振，真當世書法之大家也。

　　饒公談書法之《書法六問》、《書法四字經》、《心經簡林》，拈出「源」、「法」、「勢」、「意」、「氣」、「美」諸端，皆達道之至論。度之金鍼，濟以津筏，志道遊藝之士，曷可忽哉？

　　余以公元一九八九年，初聆夫子塵教，敬佩無似。其後往還漸多，欽慕日深，惜以牆峻數仞，未得其門。夫子謬引予為知音，垂示談書三種，命序於予。余不敢託以不敏，故發此緒言，止於捆海一蠡，世有沿波討源而欲觀其瀾者，可就本集自取正焉。毘陵袁行霈謹識。

袁行霈

中央文史研究館館長
2015 年 6 月於北京

前言

　　「心經簡林」是由香港特區政府根據饒宗頤教授的榜書《心經》建造的大型戶外文化工程，是目前世界上最大的戶外木雕經林。

　　本書介紹了饒公如何把一件書法作品轉化為大型戶外文化項目，探討了饒公榜書《心經》的書法藝術特色，比較了榜書之宗泰山經石峪《金剛經》和饒公榜書《心經》在書法藝術上的傳承與發展關係，闡述了饒公對中國書法創新的傑出貢獻。

　　「心經簡林」的書法，開創了隸、篆、簡帛三法融合，簡約玄澹、開張飛動的新書體。它是在繼承泰山經石峪《金剛經》隸楷書體基礎上的創新和發展，既吸收了篆的瘦勁森嚴，又融入了簡帛的古樸蒼勁和簡約明快，造就了如雲鶴遊天般超然飛動的意境。在環境選擇上，莊嚴的大佛，幽靜的山林，流水鐘聲，樹蛙守護，使「心經簡林」與大嶼山的大自然融在一起，其情其境，堪稱我國當代書法史上的一絕。

　　饒公九十二歲時寫過一幅《古人世事魏晉簡七言聯》：「古人大抵亦如我，世事何嘗不可為」，這是針對「今人只能臨摹接近古人，永遠也達不到古人書法水平」的論點而寫的。饒公認為古人能做到的，今人經過努力也同樣能夠做到。饒公的榜書《心經》就是對泰山經石峪《金剛經》書法藝術的創新與發展。泰山經石峪《金剛經》是魏晉南北朝時期，在文化大繁榮大變革的歷史背景下，以隸書為基礎，融合隸、篆、魏三法而產生的偉大藝術作品。饒公榜書《心經》也是在新的時代背景下，以隸書為基礎，隸、篆、簡帛三法融會貫通而產生的偉大藝術品。

　　如果採取對應比較的方式，把泰山經石峪《金剛經》和饒公榜書《心經》中 42 個相同的字一一比對，不難發現有 26 個字在筆法與結體上基本相似；有 16 個字，饒公在傳承中有發展，有創新。這是書法史上的另一座高峰，是橫跨千年的歷史對話，使我們深切地體會到中華書法文化傳承與發展的關係。

　　本書中饒公榜書《心經》的墨跡，是原件照相的縮印，在許可的範圍內盡量做大了字體，因榜書只有足夠大才能感受到它的氣勢。儘管如此，書中最大的字，也僅相當於原大的百之一。

「心經簡林」的實地攝影，由於簡木高大，地形複雜，只有用遙控航拍機才能比較準確地瞄正字跡，但該地區限制飛行，只能人工從地面攝影，雖然有些字方位不準，字跡不正，但也給讀者留下了想像的空間。

　　本書在編纂過程中，除了隨時得到饒公的指導外，香港大學饒宗頤學術館和饒清芬女士、高佩璇女士、鄭煒明博士、李曰軍先生、陳博涵先生也給予了很大的支持。高敏儀小姐、程箭雲小姐在編務上做了大量工作，在此一併表示感謝。

王國華

2015 年 6 月於香港

目錄

第一章

心經簡林的故事

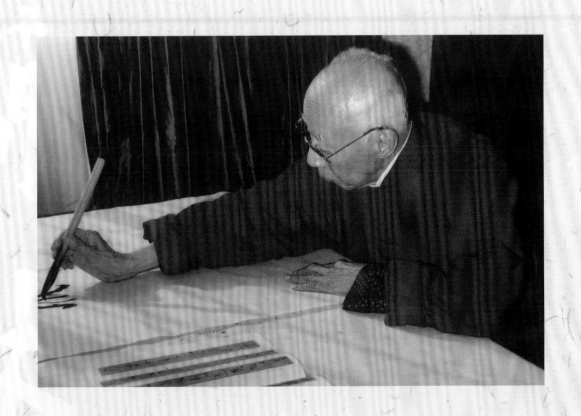

《心經》奇葩

　　「心經簡林」是根據饒宗頤教授的大字榜書《心經》建造的,是目前世界上最大的戶外木刻佛經群。位於香港大嶼山木魚山東麓,鄰近昂坪,背山面海,環境幽靜,與大嶼山天壇大佛相映成輝,是香港著名的人文景觀之一。由於「心經簡林」是把整篇《心經》書法,分別摹刻於 37 根巨型木柱上(另有一根沒有刻上文字),立於山海之際,天地之間,與古代書簡頗有相似之處,故名「心經簡林」。

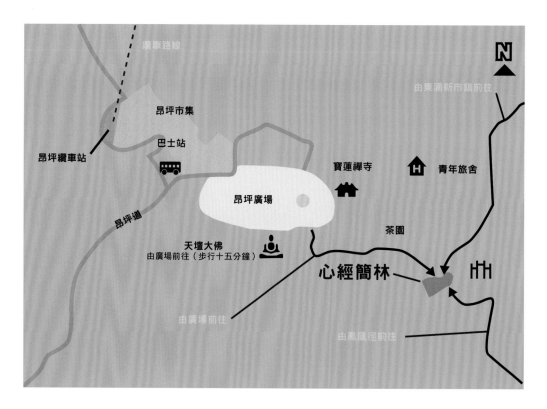

圖 1.1 心經簡林位置圖

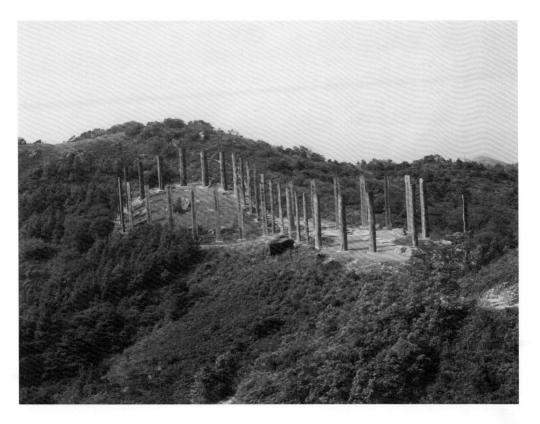

圖 1.2 心經簡林全景圖

　　《心經》，即《般若波羅蜜多心經》，也稱《般若心經》。《般若心經》有多種譯本，饒公的大字榜書《心經》，寫的是唐玄奘於貞觀二十三年（公元 649 年）五月二十四日，在終南山翠微宮譯出的，僅 260 字的《般若波羅蜜多心經》，是流傳最廣、影響最大的《心經》譯本。「般若」一詞是梵文的音譯，它的本意一般認為是「智慧」之意；也有一種解釋認為「般若」是指「一種佛教確信的不同尋常的神秘智慧」，為了突出它的佛教特質，故而不用意譯而用音譯。「波羅蜜多」也是音譯，意思是「到彼岸」，即從苦難世界的此岸，到達清淨世界的彼岸。

　　「心」是意譯，一種解釋認為，「心經」的「心」，即人心的「心」。因為釋迦牟尼在解釋何為佛法時曾說過：「我所說的法，主要是指修心」，萬法皆出於心。另一種解釋認為，「心」是核心的心，是指《心經》涵蓋了般若類經典的全部精華，是般若類經典的核心。因此，《般若波羅蜜多心經》這個經名的意思是：「以佛教智慧到達清淨世界的綱領性經典」。

　　「簡林」的「簡」字，就是竹簡的「簡」，簡帛書的「簡」。中國早期文字甲骨文的載體是龜骨或獸骨，金文的載體是殷周青銅器，而在中國書法史上佔有極重要地位的「簡帛書」的載體，就是竹、木、絲織品等。「簡書」指簡牘，是古代人在竹木上書寫的文書典籍等，帛書是在絲織品上書寫的文書典籍等（見圖1.4、圖1.5）。

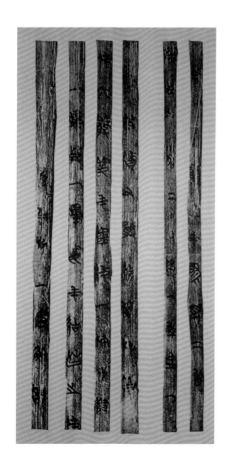

圖 1.3 戰國早期的楚簡《信陽楚簡》

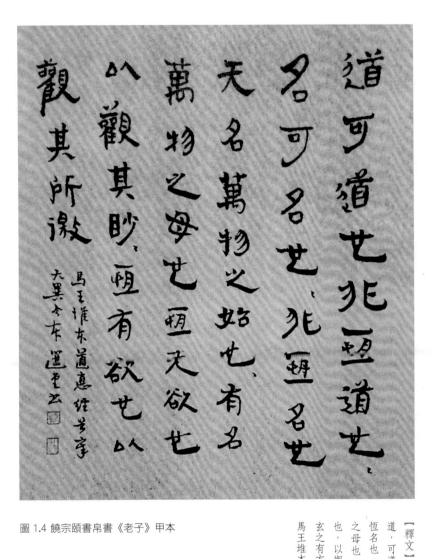

圖 1.4 饒宗頤書帛書《老子》甲本

【釋文】
道，可道也，非恆道也。名，可名也，非恆名也。無名，萬物之始也；有名，萬物之母也。恆無欲也，以觀其眇；恆有欲也，以觀其所徼。兩者同出，異名同胃。玄之有玄，眾眇之門。
馬王堆本道德經首章大異今本，選堂書。

圖 1.5 饒宗頤書睡虎秦簡《為吏之道》

【釋文】

凡戾入表以身，民將望表，以戾真，表若不正，民心將移，乃難親。

試書秦簡為吏之道未得其神理也，選堂。

饒公認為：

　　中國書法程式化以後，就很難突破了，沒有新意可言，等於科舉。但簡帛上的字，基本上沒有程式，有很多創意，而且是墨跡原狀，絕無碑刻拆爛臃腫的缺點。

饒公自上世紀 50 年代起就着意於簡帛學的研究，並提出要「回到簡帛」。他説：

　　這個「回」不是回頭，而是借舊的東西來創新，因為缺乏舊的延承，首創很難。這是簡帛的時代，我願意獻身，把重點擺在這上面。

「心經簡林」就是饒公在多年研究簡帛學的基礎上，大膽創新的代表作。

　　為了展示《心經》的要義，讓《心經》書法與自然環境和立體建築相融合，「心經簡林」的 38 根木柱，配合了山形地勢，以經文順序佈局。依天然山勢，排列成代表「無限大」的數學符號 "∞"，象徵「無限」、「無量」與「無常」，以揭示宇宙人生、生生不息、變化無常的道理（見圖 1.6 總體規劃 "∞" 設計圖）。在山坡最高處，編號為 23 的木柱，沒有任何刻字，以象徵《心經》「空」的要義（見圖 1.7 無字柱圖）。

　　《心經》是儒、釋、道三教共尊的寶典，其最深沉的意蘊，就在於「心無罣礙」。

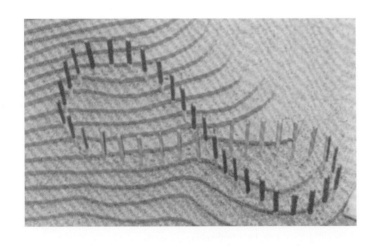

圖 1.6 總體規劃無窮大設計圖

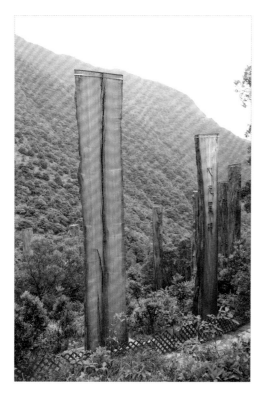

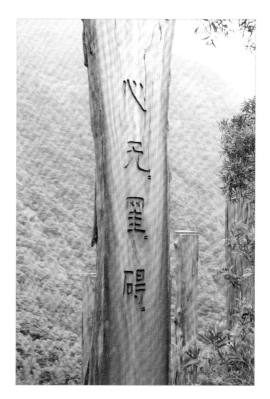

圖 1.7 無字柱圖　　　　　　　　　　　　　　圖 1.8「心無罣礙」木柱圖

《心經》的終極目的，是讓人通過「空」的領悟，獲得「心無罣礙」的人生（見圖 1.8
「心無罣礙」木柱圖）。而「空」的本意，不是否定宇宙萬有的存在現象，而是為了
破除人們對身外之物的不切實際的執着。

　　2012 年饒老曾寫過一聯：「自靜其心延壽命，無求於物長精神」（見圖 1.9）。當
他以羊毛巨筆，在四尺宣紙上縱橫馳騁，遊心於天地之間，精心創作大字榜書《心
經》時，那種心靈的境界，就是在享受忘我時「心無罣礙」的人生。也只有進入如
此境界，才能創造出「心經簡林」這一偉大的藝術品。

圖 1.9 饒宗頤書《自靜其心延壽命 無求於物長精神》聯

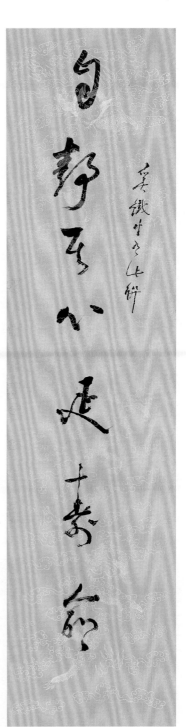

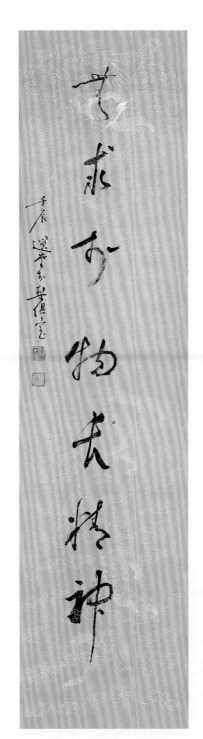

【釋文】
自靜其心延壽命，
無求於物長精神。
壬辰選堂於梨俱室。

心經簡林與大嶼山天壇大佛遙遙相望，從天壇大佛向前步行 15 分鐘，就到達心經簡林。在設計上，心經簡林與釋迦牟尼大佛不僅距離相近，而且心心相印，融為一體，彷彿是把大嶼山頂的佛祖說出的《心經》，化作 38 根擎天巨柱，屹立於天地之間，讓人們仔細體悟「真空妙有」的奧秘。

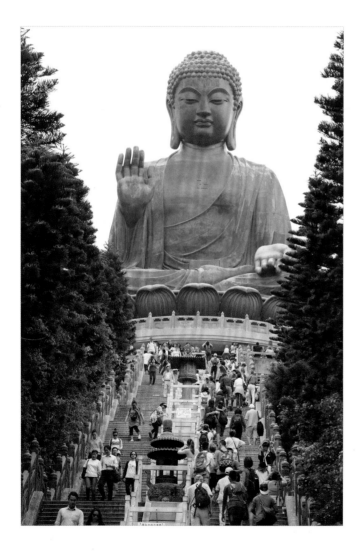

圖 1.10 天壇大佛

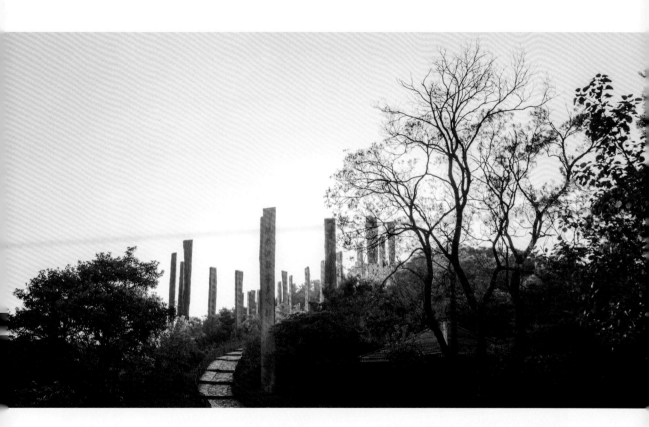

圖 1.11 心經簡林巨形木柱屹立於天地之間

遊客眼中的心經簡林

　　一位遊客王先生參觀了「心經簡林」後，在博客上寫道：「遊覽香港的大嶼山，參觀了天壇大佛、寶蓮禪寺之後，在齋堂用過午餐，我們沿着南面的一條小道散步。路牌提示我們，前面是『心經簡林』。大約步行了一刻鐘，林深之處，豁然開朗，一派新的天地展現在我們眼前。……我們站在大嶼山的鳳凰山上，這裏靠山臨海，大氣開闊，『心經簡林』就坐落於此。38 根刻有佛教經典《心經》的擎天木簡，矗立在山坡，莊嚴脫俗，靈動超凡，不僅給人予強烈的視覺衝擊，更多的是心靈的震撼。震撼之後，歸於平靜，平靜之時，是深深的思考。想到了宇宙，想到了生命的起源，想到了前塵往事，想到了今生此身……在這裏，凡人成為了智者，詩人成為了哲學家。」這是一個遊客眼中的「心經簡林」。

　　法國攝影家 Paul Maurer 也為「心經簡林」的強大感染力所震撼，決心通過「光」的運用，把「心經簡林」所體現的「空」的要義展現出來。他用四天的時間，拍了

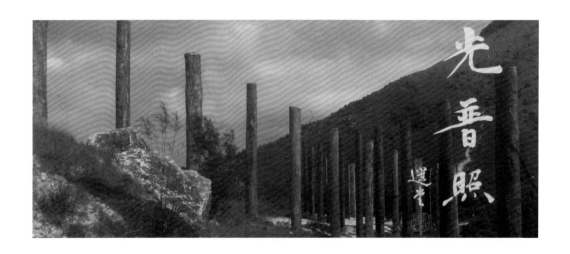

圖 1.12 法國攝影家 Paul Maurer《光普照》中的「心經簡林」

近千張「心經簡林」的黑白照片，在為紀念饒宗頤教授 90 歲誕辰而舉辦的藝術展覽的中心位置展出。有藝術家評論説：「空」是饒公書畫作品色彩明亮的一大特色，而呼吸使這位書法家的筆有了生命和靈動之感。法國攝影家 Paul Maurer 的影像也包含這些特質，就像「空」使存在的本質得以體現一樣。饒宗頤和 Paul Maurer 的結合，就像著名的陰陽圖中的牆一樣，把相互補充的「空」和「圓滿」結合在一起。在內部，是《心經》書法中的「空」；在外部，是支撐心經簡林的木柱的攝影和饒教授的書法。這個以「心經簡林」為主題的攝影作品展覽名為《光普照》，充分體現出中外藝術家心境交融的藝術交流。

　　巴黎國家藏書館攝影館前任館長在為《光普照》攝影展所寫的前言中説：「這支隊伍（Paul Maurer 的攝影隊伍）沐浴在陽光中，時而又被薄霧所遮蓋。他們是朝聖者：簡林頂天立地，它們的肌肉是本頭，思想是葉脈，豎立着被雕刻，直上雲霄。攝影家正向山頂攀登，他們的眼睛抓住移動的畫面，一個影像接着一個影像。沒有屋頂的寺廟的柱子，從岩石中迸發出來，和無邊的蒼穹對話。它們粗糙的木質身體高高地伸展，它們的思想隨着象徵的音樂舞蹈。」——這是西方藝術家眼中的「心經簡林」。

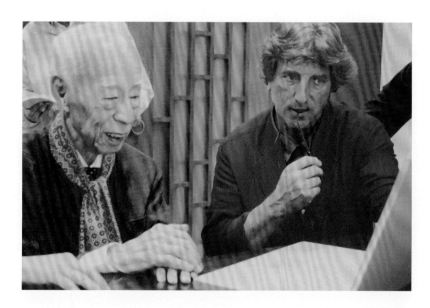

圖 1.13 饒宗頤與
Paul Maurer 合照

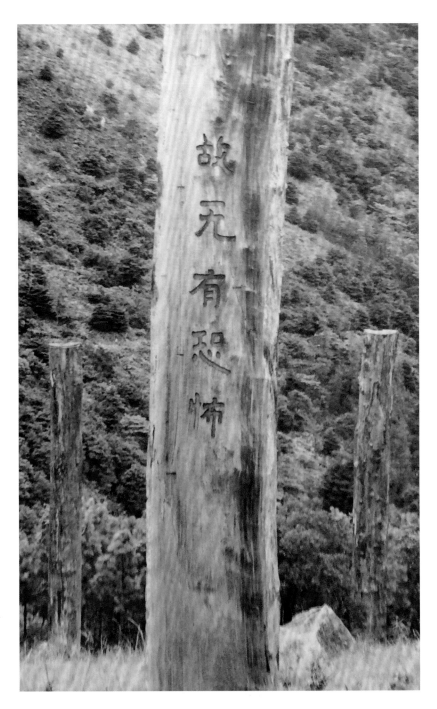

圖 1.14《光普照》中的「心經簡林」，木柱上刻有「故無有恐怖」。

泰山經石峪前發宏願

　　説到「心經簡林」的緣起，就得回到三十多年前的 1979 年。那一年饒宗頤教授退休，然而他堅信學者是退而不休的，他要延續永不言休的學術研究精神。他曾告訴我：「長壽也是學術研究的一個重要前提條件，因為學業是要靠長期的積累才能攀得更高。作為一個文化學者，年屆退休時恰是學業積累的高峰期，應該也是豐收期。」事實上，饒公退休後，正是他學術研究的豐收期，約三分之二的學術著作和主要書畫作品，都是在他退休後的三十多年裏出版的，其中主要有《選堂集林·史林》、《甲骨文通檢》、《敦煌書法叢刊》、《楚帛書》、《虛白齋藏書畫選》、《敦煌吐魯番研究》、《補〈資治通鑒〉史料長編稿系列》、《畫䫫——國畫史論集》、《華學》、《符號、初文與字母——漢字樹》，《饒宗頤二十世紀學術文集》等。

　　退休後，饒公一方面在澳門大學文史部和香港中文大學藝術系繼續從事教學與研究工作，另一方面又不斷到各地進行文化考查。1980 年，已經 65 歲的饒老登上泰山，觀摩經石峪摩崖石刻《金剛經》（見圖 1.15），心靈為之震憾，遂立下宏願，要在香港建造一項類似的文化工程。

　　饒公嚮往多年的經石峪刻經，位於泰山斗母宮東北一公里山谷之溪牀的大石坪上。石坪約兩千餘平方米，自東向西刻有《金剛經》44 行，每行 10 至 125 個字不等，每字經約 50 厘米左右。按經文共 2,799 字，自 31 行以下多為雙鈎刻，應是當時沒有完工的半成品，無題記和刻製年月。刻經的行與行之間有界格，並在第九、十兩行間空一行。雖歷經千年風雨，破損嚴重，但仍有 1,038 字清晰可辨。

　　泰山經石峪《金剛經》，其書法之美、之奇，為歷代書家所推崇。包世臣在《藝舟雙輯》中説：

> 　經石峪大字，有雲鶴海鷗之態，自唐以來，比之經石峪大字，榜書字遂無可觀者也。

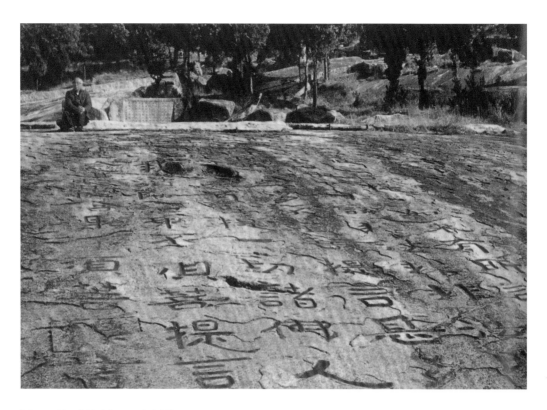

圖 1.15 饒公觀泰山經石峪摩崖刻經

圖 1.16 泰山經石峪遠景

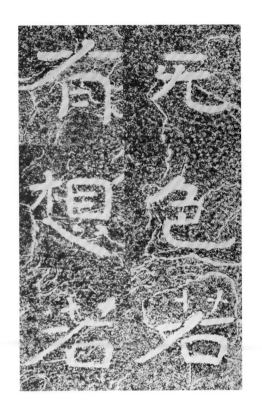

圖 1.17 泰山經石峪拓本

康有為在《廣藝舟雙輯》中説：

> 泰山經石峪，渾穆簡靜，多參隸筆，亦復高絕。

又説：

> 榜書亦分方筆圓筆，亦導源於鍾、衛者也。經石峪圓筆也，白駒谷方筆也，
> 然自以經石峪為第一，其筆意略同鄭文公，草情篆韻，無所不備，雄渾古穆，
> 得之榜書。

他認為經石峪大字摩刻《金剛經》，源於鍾、衛，草篆兼備，古今第一。李佐賢
也説：

經石峪大字「筆勢奇古，雄秀前人。」

饒公對北朝摩崖刻經和魏晉書法早有深入研究，當面對這一偉大藝術作品時，他心潮澎湃，並立志創造出古風今韻的大字榜書《心經》，在香港創建一個類似的文化藝術品。

饒公回香港後，在女兒饒清芬和當時港大副校長李焯芬教授等人的陪同下，先後考查了香港的名山大川。不過，由於香港地區的山石地質條件較差，不像泰山的岩石般堅硬，且容易風化，不適合石刻，於是便放棄了在香港選址搞大型戶外石刻文化工程的想法。

21 年後，2001 年，饒公已屆 86 歲高齡，但他沒有忘記自己在泰山經石峪面前立下的宏願，他又有了新的創意。他讓女兒饒清芬買了兩刀宣紙，在一個不到 40 平方米的小房子裏，開始了大字榜書《心經》的創作，他先向人借來了巨型羊毛筆，在四尺宣紙上揮毫，每張寫一個大字，用兩個多月的時間，寫了二百六十多張，完成了創作。作品隨後在香港中文大學體育館展出（見圖 1.18）。巨幅《心經》全文，古意渾穆，蔚為壯觀，引起轟動。

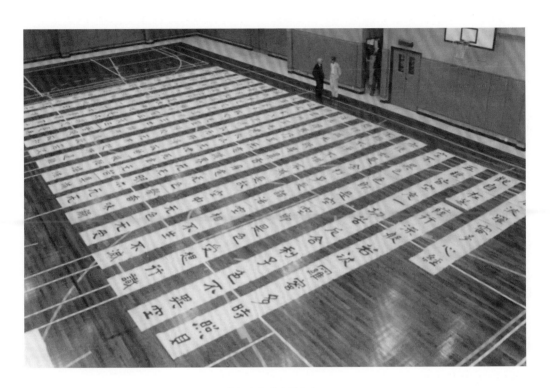

圖 1.18 2001 年饒宗頤榜書《心經》在香港中文大學體育館展出

政府斥巨資興建

2003 年，香港爆發 SARS，饒公把榜書《心經》送給香港市民，以賜福消災。自唐玄奘時代以來，歷朝歷代圍繞着《般若心經》出現了許多神話傳說，給《般若心經》增添了神聖靈光。人們出於各種目的，誦經、抄經、傳寫流佈，令寫經成為一種消災避難、積善行德的善舉，文人墨客寫經贈經，亦成為一種高尚的文化現象，流傳上千年。在饒公主編的《敦煌書法叢刊》中，就有大量此類經卷遺存，如「弟子押衙楊關德為常患風疾，敬寫《般若多心經》一卷，願患消散。」（斯五二號）。又如「誦此卷破十惡、五逆、九十五種邪道。」「誦觀自在、般若百遍千遍，滅罪不虛，晝夜常誦，無願不過（果）」（斯則四四○六號）。台灣、香港地區至今仍有此類文化流行。各寺院中最寬暢明亮的地方是抄經堂，並存有眾多因抄經而癒的人寫的經卷。重要的建築物內往往存有名人寫的《心經》作為鎮館之寶。香港李嘉誠先生出資 15 億港元，在香港大埔興建的慈山寺，內有青銅質 76 米高觀音像。此外，饒宗頤手書《心經》和斯里蘭卡總統贈送佛陀悟道處的菩提聖樹樹枝，作為慈山寺兩件最珍貴文物，保存在地宮內，成為該寺鎮寺之寶。這是香港佛教文化的傳統。

2003 年，香港特區政府決定將榜書「心經簡林」作為大型文化項目立項，由特區政府旅遊事務署統領籌備，香港旅遊發展局協助。項目有關部門與香港大學藝術館等共同成立督導委員會，由李焯芬教授任主任，建築工程則由特區政府建築署負責。項目在 2003 年籌備，2004 年 9 月動工，2005 年 5 月竣工，歷時三年，耗資 950 萬港元。

「心經簡林」的木柱，全部採用非洲花梨木，每根高 6 至 8 米，重 4 至 6 噸。所有木柱都經過納米技術處理，以防止黴菌滋生。木柱頂端用鐵鎊和繩索固定，以防裂開，預計壽命約 100 年。

由於大嶼山一帶為香港重要的生態保育地區，更是盧氏小樹蛙的棲息地，為避免影響到小樹蛙的繁育，建築署特別規定，只能在每年的 10 月至 4 月期間施工，以

避開小樹蛙的繁育期,施工期因此延遲了一年。

　　榜書《心經》的摹雕,由香港著名雕刻師唐積聖、張醒熊和李國泉共同完成。三人均從事雕刻數十年,唐積聖更有二十多年專為饒公作品摹刻的經驗。整個摹刻項目的要求和質量,由以李焯芬教授為主席的技術評核小組提供指導和監督,不僅字要逼真,還要入木六分。

　　心經簡林建成十年來,特區政府有專人負責保養維修,每月檢查一次,每年檢修一次。

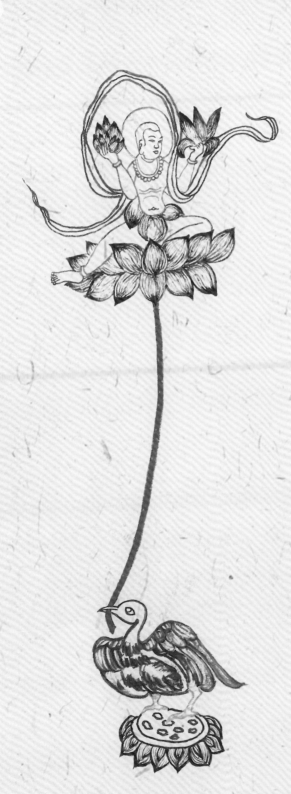

第二章

饒宗頤榜書《心經》的藝術特色

氣勢宏大

　　大字榜書是饒公書法藝術的重要組成部分，港大校門上「香港大學」四個大字，就是由饒公於上世紀 50 年代書寫的。2008 年汶川地震，《大公報》舉辦大型抗震救災展覽，我請饒公書寫了展標「大愛無疆」四個大字，字大如斗。這四個字由香港潮屬總會名譽會長高佩璇女士以 500 萬港幣義買賑災，成為一大新聞（見圖 2.1、2.2）。

　　榜書，即大字，在書法藝術中佔有重要地位。衛夫人在《筆陣圖》中説：

　　　　書法玄微，由藝入道。……初學書不得從小。

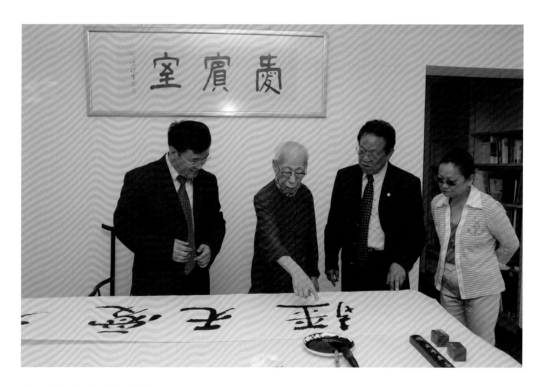

圖 2.1 饒公解釋大字榜書的「開張」要義

就是說初學書法，要從大字入手。小學生初學書法，就從寫大字開始。寫大字首先要練習寫字的氣勢，氣勢上要有宏大的感覺，這種感覺要在寫大字的實踐中去體悟。饒公還認為，即使寫小字也要從大。他說：

> 古人說，寫小字要有大字的氣勢。這就是說，不管字大字小，在氣勢上要有宏大的感覺，說得更具體一點，就是在筆勢上要有「開張」的氣勢。

朱熹說：「初學書不得從小，此皆確論也。」他還身體力行，於 70 歲時寫下了大字榜書《千字文》。（見圖 2.3）。

山東泰山經石峪摩崖刻經，歷來被稱為榜書之宗，大字鼻祖。楊守敬說：「擘窠大字此為極。」康有為認為，作榜書有五難：「一曰執筆不同，二曰運管不同，三曰

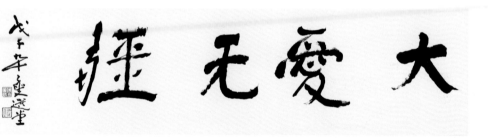

圖 2.2 饒公榜書《大愛無疆》

圖 2.3 朱熹榜書《千字文》「達」、「左」、「內」、「廣」字

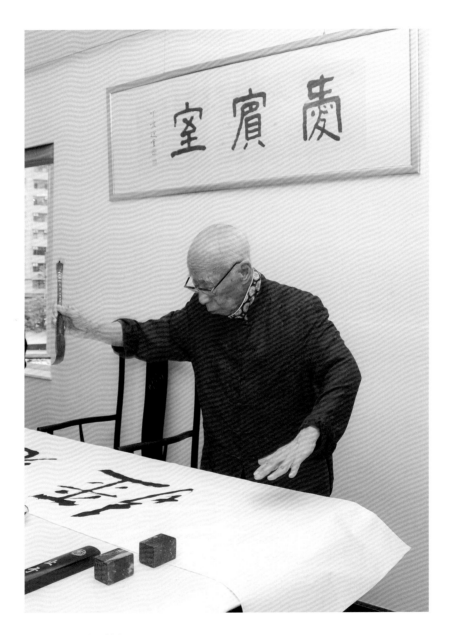

圖 2.4 饒公揮毫寫榜書

立身驟變，四曰臨仿難周，五曰筆毫難精，有是五者，是有能書之人，熟精碑法，驟作榜書，多失故步，蓋其勢也。」這五難，説的是技巧、筆法和結體，而更難的是饒公所説的「宏大氣勢」問題。氣勢的養成，不僅要有熟練紮實的筆法、筆勢和筆意，更要看書者的氣質、胸懷和體魄。

　　試看饒公創作「大愛無疆」時的身姿（見圖 2.4）。他立定神清，躬身握筆，落墨雍容，行筆穩健，起、收、轉、折，把全身之力發於毫端，按、揉、徐、疾，動盪搖曳，揮灑自如。四個大字寫完後，筆墨已滲透三層宣紙，而字跡清新入紙，圓潤簡約。這與他 85 歲創作大字榜書《心經》時，同樣神態，堅氣自如，以宏大氣勢取勝。這是作榜書的真諦。

　　饒公書寫的大字榜書《心經》，每個字四尺見方，與泰山經石峪的字不相上下（見圖 2.5、圖 2.6）。

圖 2.5 泰山經石峪《金剛經》「薩」、「善」字

圖 2.6 饒公榜書《心經》「深」、「般」字

　　如果把饒公的榜書《心經》和泰山經石峪《金剛經》放在一起，對照比較，不難發現，用筆都是以圓筆為主，個別地方可見方筆。但榜書《心經》用筆暢中有澀，給人以開張厚重的感覺；行筆主留停澀，沒有任何浮滑之筆，偉岸敦厚，氣勢磅礡。（見圖 2.7、圖 2.8）

圖 2.7 泰山經石峪《金剛經》「濕」、「生」、「若」字

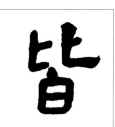

圖 2.8 饒公榜書《心經》「蘊」、「皆」、「空」字

隸、篆、簡帛三法融通

　　從時代背景上說，經石峪榜書所處的時代是魏晉南北朝時期，當時思想活躍，文化發展蓬勃，書法藝術也在探索和變革中，但總的趨勢是隸楷錯變，並已完成了隸書向魏書轉化的關鍵環節，具備了唐初楷書的基本要素。在這樣的書法藝術大變革的形勢下，隸楷交替，篆書時而再現。這是中國書法藝術史上一個大繁榮、大變革的時代。

　　在這樣的大背景下，以魏書為基礎，融入篆、隸成分，魏、篆、隸三法融會貫通，產生了佳作「鄭文公碑」。以隸為基礎，融入篆和魏書，隸、篆、魏三法融會貫通，便產生了經石峪榜書《金剛經》這一偉大藝術作品。

　　歷史經驗證明，文化藝術的創新與發展，是離不開時代的大環境的：秦帝國的威嚴，孕育出小篆的剛健圓潤、嚴謹規整；漢文化的開放，醞釀出隸書的方勁古拙、開張靈動；南北朝的民族文化交融，推動了魏書的骨法洞達、奇峻活潑；大唐盛世的繁榮，造就了楷書的結構天成、雄強渾穆；而當今我們所處的這個全面改革開放的新時代，也必然會產生適應時代需要的新書體。饒公的榜書《心經》，以隸書為基礎，融入了篆書和簡帛書，隸、篆、簡帛三法融會貫通，這在書法史上是了不起的創新和發展，它同樣是我們這個偉大變革時代的產物。這正是對饒公提倡的 21 世紀書法是簡帛學時代的實際回應。他說：

　　　　這是簡帛的時代，我願意獻身，把重點擺在這上面。

　　饒公說到做到，經過幾十年的研究和積累，終於實現了自己的諾言，以隸書為基礎，融入篆、簡帛，創作出無愧於時代的偉大書法藝術作品——榜書《心經》。

　　從筆法上講，榜書《心經》與經石峪《金剛經》一樣，它們的線條勻稱，筋骨內含，主筆威嚴莊重而開張有力，圓潤入紙。這都得益於篆筆功夫。饒公歷來主張：

　　篆法是書道根基，是一切書之母，不從此入手，筆不能舉，力不能貫，氣不能行。

　　榜書《心經》中的篆筆筆法，隨處可見（見圖 2.9）。

圖 2.9 榜書《心經》「眼」、「夢」、「離」、「顛」字

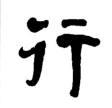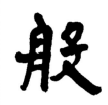

圖 2.10 榜書《心經》「羅」、「觸」、「行」、「般」字

筆筆中鋒

　　饒公榜書《心經》，在筆法上的另一個特色，就是筆筆中鋒。現代書法家沈尹默認為，所謂中鋒，就是寫字行筆時，每一筆都要時刻將筆鋒運用在一點一畫的中間。而宋代書法家徐鉉更形象生動地描述了中鋒用筆的效果：

　　　　鉉善小篆，映日視之，畫之中心有一縷濃墨，正當其中，至於曲折處，亦
　　當中，無有偏側，乃筆鋒直下不倒，故鋒常在畫中。

　　徐鉉辨別是否中鋒用筆的辦法，是「映日視之，畫之中心有一縷濃墨，正當其中」。在電腦化的今天，只要照片的分辨率足夠，用電腦放大字的點畫後，我們就可以看清筆畫中心是否有一縷濃墨。

　　饒公榜書《心經》，不僅筆筆中鋒，而且完全是靠手腕力量運行的「腕中鋒」，其特點是不僅橫畫、豎畫是中鋒用筆，點、捺、轉折也是中鋒用筆。饒公在談及「腕中鋒」時指出：

　　　　我認為最基本的問題是：執筆者應該知道，用筆是把全身的力度，集中於
　　手臂，而以臂來運腕，以腕來運筆。故此，我認為熟悉於「腕中鋒」，就是初
　　學者必須具備的基本功。從這裏入手，累積時日，就可以悟到真諦。

　　饒公榜書《心經》，字字中鋒用筆，其墨跡效果是墨汁隨筆毫流注紙上，均勻滲開，四面俱到，點畫圓潤可觀。電腦放大觀之，尤其清晰可辨。見圖 2.10「羅」、「觸」、「行」、「般」字。

澀筆

　　榜書《心經》在「澀筆」的運用上也獨具特色。饒公在《論書十要》中提出「主留，即行筆要停滀、迂徐。又須變熟為生，忌俗、忌滑。」又説「行筆只求迅速，不講求力度的變化，所以造成了浮滑的感覺。唯有用澀筆方可避免。」2009 年，饒公書畫在澳洲塔斯曼尼亞博物館展覽期間，他曾專門為我一邊示範一邊講解，論述澀筆的方法和重要性。他指出，澀筆就是筆在行進過程中，遇到筆毫與紙的磨擦產生的阻力，有一種「澀」的感覺，如何克服這一阻力，一種辦法是只求迅速，不講求力度的變化，平拖而過，那就造成了「浮滑」的感覺。另一種辦法是通過力度的不斷變化，橫畫像刮魚鱗一樣，豎畫像勒馬韁一樣，在收緊中不斷放開，起伏頓挫，剛勁入紙，依「橫鱗豎勒之規」產生強而有力的筆勢，這就是「澀筆」，澀筆也稱緊駛戰行之法。榜書《心經》字的主筆一般都用「澀筆」寫成。

　　如圖 2.11「菩」和「若」字的橫畫；圖 2.12「在」、「利」字的豎畫，「大」字的撇、捺，以及「色」字的主筆。橫畫表面像魚鱗般依次相疊，平而實不平，勁健雄強；豎畫如槊釘，骨氣通達；撇、捺筆畫都具有澀筆的藝術效果，光彩照人。

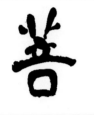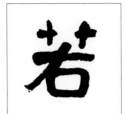

圖 2.11 榜書《心經》「菩」、「若」字

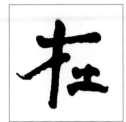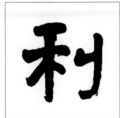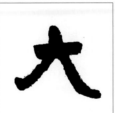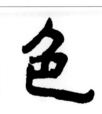

圖 2.12 榜書《心經》「在」、「利」、「大」、「色」字

結合簡帛書風格

　　榜書《心經》中，融入了簡帛書的筆法與結體，是饒公書法創新的另一藝術特點。秦簡線條圓中有方，用筆頓挫剛健；而楚帛書灑脫自然，質樸流麗，饒公都把這些特點充分融合到榜書《心經》的創作中（見圖 2.13、圖 2.14）。

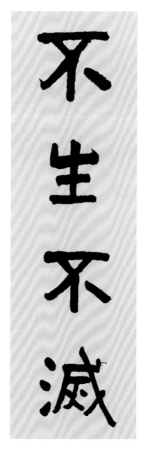

圖 2.13 榜書《心經》「不生不滅」字

圖 2.14 秦簡《為吏之道》「若不正民」字

　　這種融和，不是簡單的模仿，而是靠一點一畫的內功去體現的。表面上看，線條形態的伸縮屈曲，俯仰起伏的變化不大，但筆畫內在的動感和力度是含蓄不露的。

　　先說「勾點」。榜書《心經》的點筆，一般以圓形為基礎，取勢很短，但形態各異，意趣橫生，多姿多彩，給人活潑跳動的感覺。真正體現了清代笪重光說的「趣在勾點」的論述。這比經石峪《金剛經》中的點筆更富律動感（見圖 2.15、圖 2.16）。

圖 2.15 榜書《心經》「亦蘊」字

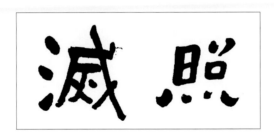

圖 2.16 榜書《心經》「滅照」字

清書法家笪重光在《書筏》中說：

　　　　字之執使在橫畫，字之立體在豎畫，氣之舒展在撇捺，筋之融結在紐轉，脈絡之不斷在絲牽，骨肉之調停在飽滿，趣之呈露在勾點，光之通明在分佈。

在書寫實踐中橫畫用筆如何執使，豎畫如何立形，撇捺如何舒氣，筆畫銜按處如何紐轉，才能使筋骨融結？絲牽如何筆斷意連，才能使其脈絡不斷？用筆如何調停，才能使骨豐肉潤？特別是勾點如何用筆，才能顯露出情趣？榜書《心經》都為我們作了榜樣。請看榜書《心經》中的「波」、「得」、「度」、「子」字，勾點像跳動的音符一樣，生動活潑，意趣橫生（見圖 2.17）。

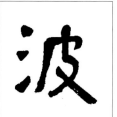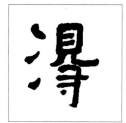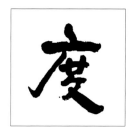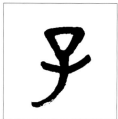

圖 2.17 榜書《心經》「波」、「得」、「度」、「子」

　　榜書《心經》的橫筆，與經石峪《金剛經》的橫筆一樣，起筆多為圓形，筆畫中間略微上弓。但收筆則兩者不同，經石峪多為駐筆，無隸法的挑波，而饒公榜書《心經》，橫畫收筆多有輕微挑波。整個橫畫張力飽滿，有引弓待發之勢（見圖 2.18）。

圖 2.18 榜書《心經》「一」、「苦」、「蘊」字

　　榜書《心經》的豎筆，起筆多為藏鋒重按，行筆常用澀筆入紙，收筆處像經石峪《金剛經》那樣輕輕回鋒而不顯骨露，如「相」字（見圖 2.19、圖 2.20）。

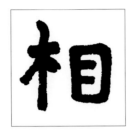
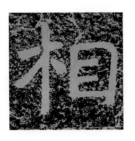

圖 2.19 榜書《心經》「相」字　　　　　　圖 2.20 經石峪《金剛經》「相」字

　　榜書《心經》的撇筆起筆時與豎筆相似，藏鋒重按，然後順勢撇出。與經石峪《金剛經》不同的是，榜書《心經》的撇筆出鋒處有輕微波挑，而給人以天真爛漫之感，這是饒公隸楷書的一大特色，如「無」、「所」、「有」三字（見圖 2.21）。

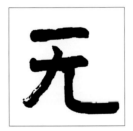

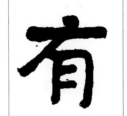

圖 2.21 榜書《心經》「無」、「所」、「有」字

　　榜書《心經》捺筆的寫法極有特色，有的字起筆藏鋒重按，中鋒行筆，捺腳處緩行、略按、輕提、微轉以力貫其中，使捺腳厚而不雍，健而不利。如「故」、「受」、「般」三字（見圖 2.22）。也有的吸收秦簡的筆法，如橫筆斜書，收筆處有波挑，如「提」、「蜜」、「遠」三字（見圖 2.23）。

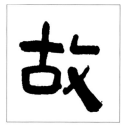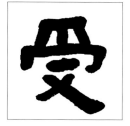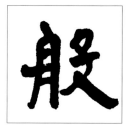

圖 2.22 榜書《心經》「故」、「受」、「般」字

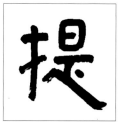

圖 2.23 榜書《心經》「提」、「蜜」、「遠」字

榜書《心經》字的轉折處，與經石峪《金剛經》筆畫轉折處相同，多用篆法，寓折於轉，用手腕調轉筆鋒，以保持中鋒行筆不變，以便骨肉緊裹，筋力內含。如「佛」、「離」、「羅」三字（見圖 2.24）。

圖 2.24 榜書《心經》「佛」、「離」、「羅」字

榜書《心經》字在結體上，筆畫長短互映，動靜結合，氣血充盈，偉岸莊嚴，開張舒展，大氣磅礴，大字榜書的宏大氣勢表現得淋漓盡致。見「心經」（見圖 2.25）、「婆訶」（見圖 2.26）。

圖 2.25 榜書《心經》「心經」字　　圖 2.26 榜書《心經》「婆訶」字

榜書《心經》於經石峪《金剛經》的傳承與創新

　　大嶼山「心經簡林」與泰山經石峪《金剛經》，一個在中國南方香港，一個在中國北方山東省；一為木雕，一為石刻；一個誕生於中華傳統文化大復興大發展的現代，一個產生在一千五百多年前的魏晉文化黃金年代。使人驚訝的是，在比較榜書《心經》和經石峪《金剛經》的相同字詞時，可發現無論從筆法上，還是結體上，其中有些字猛一看是驚人的相似。（見圖 2.27 至圖 2.52）

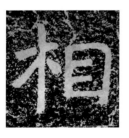

圖 2.27　榜書《心經》「相」字（左圖）及泰山經石峪《金剛經》「相」字（右圖）

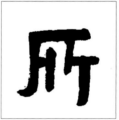

圖 2.28　榜書《心經》「所」字（左圖）及泰山經石峪《金剛經》「所」字（右圖）

圖 2.29　榜書《心經》「亦」字（左圖）及泰山經石峪《金剛經》「亦」字（右圖）

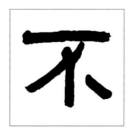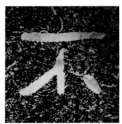

圖 2.30　榜書《心經》「不」字（左圖）及泰山經石峪《金剛經》「不」字（右圖）

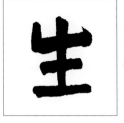 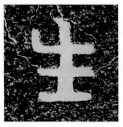 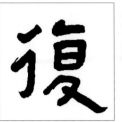 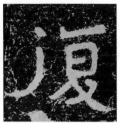

圖 2.31　榜書《心經》「生」字（左圖）及泰山經石峪《金剛經》「生」字（右圖）

圖 2.32　榜書《心經》「復」字（左圖）及泰山經石峪《金剛經》「復」字（右圖）

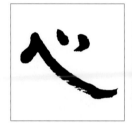 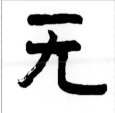 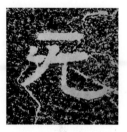

圖 2.33　榜書《心經》「心」字（左圖）及泰山經石峪《金剛經》「心」字（右圖）

圖 2.34　榜書《心經》「無」字（左圖）及泰山經石峪《金剛經》「無」字（右圖）

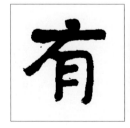 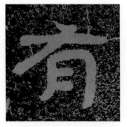 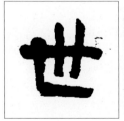 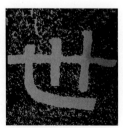

圖 2.35　榜書《心經》「有」字（左圖）及泰山經石峪《金剛經》「有」字（右圖）

圖 2.36　榜書《心經》「世」字（左圖）及泰山經石峪《金剛經》「世」字（右圖）

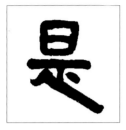

圖 2.37 榜書《心經》「是」字（左圖）及泰山經石峪《金剛經》「是」字（右圖）

圖 2.38 榜書《心經》「如」字（左圖）及泰山經石峪《金剛經》「如」字（右圖）

圖 2.39 榜書《心經》「能」字（左圖）及泰山經石峪《金剛經》「能」字（右圖）

圖 2.40 榜書《心經》「至」字（左圖）及泰山經石峪《金剛經》「至」字（右圖）

圖 2.41 榜書《心經》「諸」字（左圖）及泰山經石峪《金剛經》「諸」字（右圖）

圖 2.42 榜書《心經》「老」字（左圖）及泰山經石峪《金剛經》「老」字（右圖）

圖 2.43　榜書《心經》「淨」字（左圖）及泰山經石　　　圖 2.44　榜書《心經》「滅」字（左圖）及泰山經石
峪《金剛經》「淨」字（右圖）　　　　　　　　　　　　峪《金剛經》「滅」字（右圖）

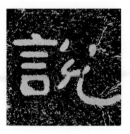　　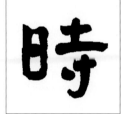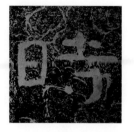

圖 2.45　榜書《心經》「說」字（左圖）及泰山經石　　　圖 2.46　榜書《心經》「時」字（左圖）及泰山經石
峪《金剛經》「說」字（右圖）　　　　　　　　　　　　峪《金剛經》「時」字（右圖）

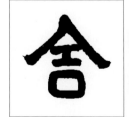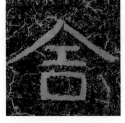　　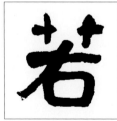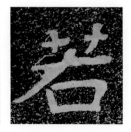

圖 2.47　榜書《心經》「舍」字（左圖）及泰山經石　　　圖 2.48　榜書《心經》「若」字（左圖）及泰山經石
峪《金剛經》「舍」字（右圖）　　　　　　　　　　　　峪《金剛經》「若」字（右圖）

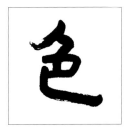

圖 2.49 榜書《心經》「色」字（左圖）及泰山經石
峪《金剛經》「色」字（右圖）

圖 2.50 榜書《心經》「法」字（左圖）及泰山經石
峪《金剛經》「法」字（右圖）

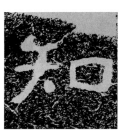

圖 2.51 榜書《心經》「知」字（左圖）及泰山經石
峪《金剛經》「知」字（右圖）

圖 2.52 榜書《心經》「諦」字（左圖）及泰山經石
峪《金剛經》「諦」字（右圖）

不過，饒公榜書《心經》與泰山經石峪《金剛經》也有一些字的結體是不同且各具風采的，而饒公的字更具時代感和靈動性（見圖 2.53 至圖 2.67）。

比較饒公榜書《心經》和泰山經石峪《金剛經》的相同文字，我們可切實體會到中華書法文化傳承和發展的關係。在相似處，我們看到了饒公筆法是如何忠實地傳承了千古不變的基本筆法；在不同處，我們體會到饒公如何把隸、篆、簡帛融會貫通，並且在傳承基礎上的創新和發展。

這是橫跨千年的歷史對話，是鑲嵌在中華大地上的兩顆璀璨的文化明珠。它在民族文化創新和書法美學上，都具有重要意義。

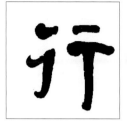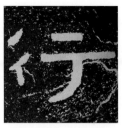　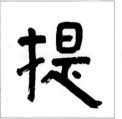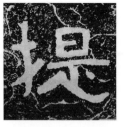

圖 2.53　榜書《心經》「行」字（左圖）及泰山經石　　圖 2.54　榜書《心經》「提」字（左圖）及泰山經石
　　　　　峪《金剛經》「行」字（右圖）　　　　　　　　　　　　峪《金剛經》「提」字（右圖）

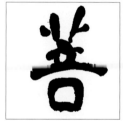　

圖 2.55　榜書《心經》「菩」字（左圖）及泰山經石　　圖 2.56　榜書《心經》「經」字（左圖）及泰山經石
　　　　　峪《金剛經》「菩」字（右圖）　　　　　　　　　　　　峪《金剛經》「經」字（右圖）

圖 2.57　榜書《心經》「耨」字（左圖）及泰山經石　　圖 2.58　榜書《心經》「阿」字（左圖）及泰山經石
　　　　　峪《金剛經》「耨」字（右圖）　　　　　　　　　　　　峪《金剛經》「阿」字（右圖）

圖 2.59 榜書《心經》「多」字（左圖）及泰山經石峪《金剛經》「多」字（右圖）

圖 2.60 榜書《心經》「子」字（左圖）及泰山經石峪《金剛經》「子」字（右圖）

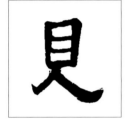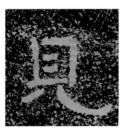

圖 2.61 榜書《心經》「見」字（左圖）及泰山經石峪《金剛經》「見」字（右圖）

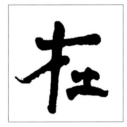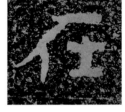

圖 2.62 榜書《心經》「在」字（左圖）及泰山經石峪《金剛經》「在」字（右圖）

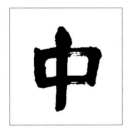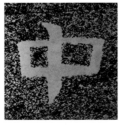

圖 2.63 榜書《心經》「中」字（左圖）及泰山經石峪《金剛經》「中」字（右圖）

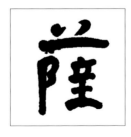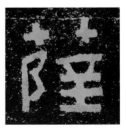

圖 2.64 榜書《心經》「薩」字（左圖）及泰山經石峪《金剛經》「薩」字（右圖）

圖 2.65　榜書《心經》「即」字（左圖）及泰山經石
　　　　峪《金剛經》「即」字（右圖）

圖 2.66　榜書《心經》「蜜」字（左圖）及泰山經石
　　　　峪《金剛經》「蜜」字（右圖）

圖 2.67　榜書《心經》「以」字（左圖）及泰山經石
　　　　峪《金剛經》「以」字（右圖）

　　在傳統文化創新發展上，「心經簡林」給了我們重要的啟示，它告訴我們如何把一部書法作品，轉化為市民喜聞樂見的高雅文化旅遊產品。心經簡林建成十年來，大批中外遊客在觀賞時心靈上都有所感悟和得到淨化，說明它的社會效益是好的，是深受大眾歡迎的。

　　在書法美學上，心經簡林開創了隸、篆、簡帛三體融合的新書體，簡約玄澹、開張飛動。它是在繼承泰山經石峪《金剛經》隸楷書體基礎上的創新和發展，它吸收了篆的瘦勁森嚴，融入了簡帛的古樸蒼勁和簡約明快，造就了如佛像般靜穆端莊，如雲鶴遊天般超然飛動的神韻。再配合周圍幽靜的山林，天壇大佛的護佑，流水鐘聲，樹蛙守護，使心經簡林與大嶼山鳳凰山的大自然融在一起，更與《心經》義理化為一體，其情其境，堪稱我國近代書法史上的一絕。

第三章

答問錄

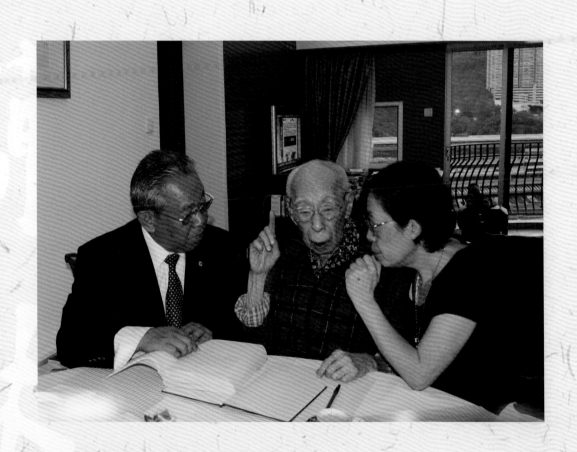

按語

　　我與饒公交流的最大障礙是語言。我是山東口音，饒公是潮州口音。年齡上又是兩代人，百歲饒公是國學大師，語言與學問上的落差，使我們在交流時經常借助於筆談。一次交流談話，一般要寫滿一個小本子。這也留下了許多珍貴資料。選幾頁與《心經》書法有關的答問筆錄影印在下面，或許可再現訪談的場境。

　　在我與饒公的交談中，《般若波羅蜜多心經》是談論的話題之一。因為我看了一些《般若心經》的釋義本，經常不知所云，不得要領，因此不得不多次請教饒公。饒公總是結合梵文原意，邊寫邊説，逐字逐句解釋。如對《般若波羅蜜多心經》的

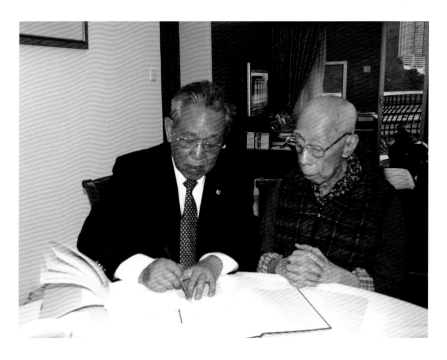

圖 3.1 作者與饒公以筆交談

解釋，饒公說：梵文「波羅蜜」是動詞，「多」即 "da" 完成式，意思是「到達彼岸」。
「心」，《華嚴經》說「胸中解脫明月」，「胸」即「心」（饒公筆跡見圖 3.2）。圖中「彼
岸」、「華嚴經」、「胸中解脫明月」等均為饒公筆跡。

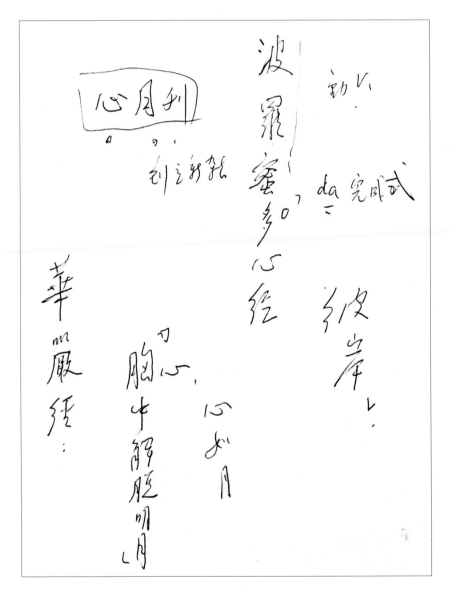

圖 3.2 饒公釋《心經》經名

　　圖 3.3 中，饒公所繪的「佛」、「蜜多」、「日神」及「原人」與「賤民」的關係圖，講述了古印度的社會結構和信仰情況，説明佛教是如何產生的。

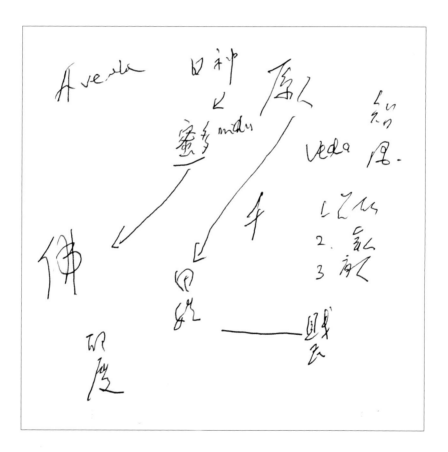

圖 3.3 饒公談古印度的社會結構

　　文化與宗教也是我向饒公請教的重點話題之一。談到中華民族各民族文化的交融史時，饒公多次談到現存於雍和宮的乾隆書《五體清文鑑》，指出當中漢、滿、蒙、回、藏五個民族的文字交相輝映，相互融合，對中華文明有重要影響；又稱讚乾隆皇帝重視從文化上促進各民族的交融與團結。（見圖 3.4，圖中全為饒公筆跡。）

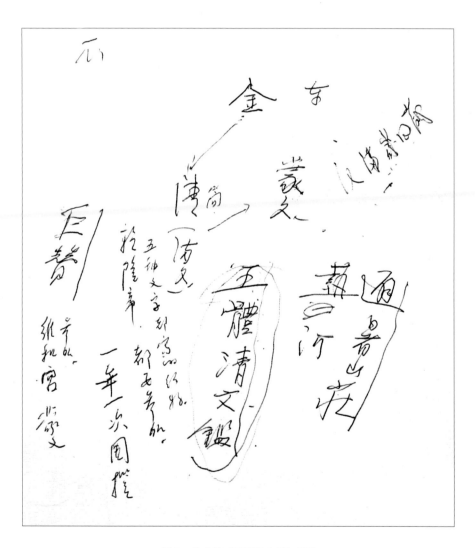

圖 3.4 饒公談《五體清文鑑》筆跡

在書法話題中，篆書、漢隸是饒公經常談論的內容。饒公認為「篆書是一切書之母」。他認為，沒有練就寫篆書的筆力，就力不能舉，氣不能貫，字不能入紙，無論是書法還是繪畫均如此。看吳昌碩、齊白石的「書」與「畫」，篆法筆力均骨氣洞達。圖 3.5 中，「大篆」、「小篆」、「隸」、「石鼓文」、「吳昌碩」、「齊白石」等都是饒公的筆跡。

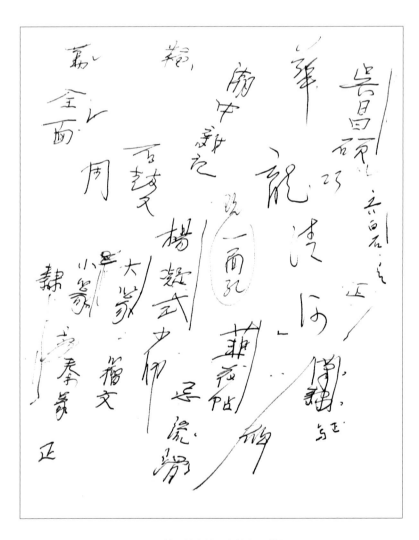

圖 3.5 饒公談大篆、小篆與石鼓文

　　篆法如何起筆落筆，如何入紙，饒公也做過示範，見圖 3.6。圖中除「起筆落筆」四字外，其餘「篆析」、「入紙」及各種示範力度的線條，均為饒公筆跡。最末一線條為澀筆筆力演示。

圖 3.6 饒公篆析筆畫入紙

　　篆法如何入行草書，如何從漢簡中吸收草情篆意，饒公也有示範（見圖 3.7）。
圖中全為饒公筆跡，包括他勾勒出來的筆畫形態。

圖 3.7 篆法入行草

篆書筆法中筆畫的轉折，饒公以吳昌碩、張大千的書畫為例，也做了筆力、筆勢的示範。可惜我缺乏書畫基本訓練，至今沒有掌握篆書筆畫轉折的技巧。圖 3.8 中，除「轉折」二字外，其餘全為饒公字跡和筆畫力度示範。

圖 3.8 饒公示範筆畫轉折的線條力度

　　2001 年饒公寫完榜書《心經》後，有一天中午茶聚，他告訴我，他要再寫草書，而且是「狂草」，要做「百歲楚狂人」，見圖 3.9（圖中全為饒公筆跡）。他還在記錄本上寫下了李白《廬山謠》的詩句：「我本楚狂人，狂歌笑孔丘。」（見圖 3.10，圖中除「著」字外，均為饒公筆跡）他告訴我，他九歲背誦〈太史公自序〉，並當場默寫了一大段《史記·太史公自序》（見圖 3.11、圖 3.12）。過了幾天他又專為高佩璇會長寫了草書《心經》。

圖 3.9 饒公書談草書筆跡

圖 3.10 饒公書談李白《廬山謠》筆跡

史記　太史公自序，

太史公既掌天官，不治民。百子

遷，生龍門，耕牧河山之陽，年

十則誦古文。二十而南游江淮，屨遊

趨浮沅湘，北游汶泗，講業齊魯

之間，嘗孔子之遺風，鄉射鄒嶧

司馬談

圖 3.11 饒公書默寫《史記·太史公自序》筆跡

圖 3.12 饒公默寫《史記‧太史公自序》筆跡

　　2015 年 3 月 26 日中午茶聚，迎來百歲華誕的饒公談興很濃，先談《中庸》，後談西周人學藝記，又談到他的著作《畫韻》。談書法，我略知一二，談繪畫，我無言以對。看到我一臉茫然，他突然對我講潮州話，我說：「饒公，你講的是什麼話啊？我一句也聽不懂。」他也不回答，只望着我笑。他女兒饒清芬在旁笑問：「你怎麼跟王社長講潮州話？」

　　饒公說：「我在教他學潮州話。」我說：「好啊，你教我潮州話，我教你山東話。」他說：「我先教你『食飯』怎麼說，唸 "jia pun"。我說：「怎麼唸『駕崩』？這完全不是一個拼法啊」。饒公邊寫邊說（見圖 3.13）：「潮州古音讀 "f" 為 "p"，所以『食

飯』就變成了『駕崩』。」海波就講了歷史上有位御廚是潮州人，把「皇帝食飯」說成「皇帝駕崩」，結果被殺的故事。我對饒老說，我教你山東話「俺娘」，念「an niang」，是我的母親的意思。饒公說：「俺」潮州話是「傻瓜」的意思，引得哄堂大笑。這樣的小插曲，在我倆交談中經常發生，這是饒公的一種幽默。

圖 3.13 饒公談潮州話與山東話筆跡

答問

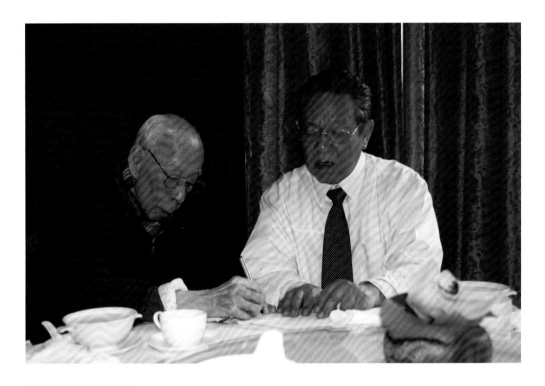

圖 3.14 饒公與作者交談

王國華（以下簡稱王）：有評論認為「心經簡林」是一項融藝術與哲學於一爐的藝術
創新。《心經》最深沉的意蘊是「心無罣礙」，您認為如何才能做到「心無罣礙」？

饒宗頤（以下簡稱饒）：「無罣礙」中的罣礙，是指人自己製造出來的罣礙。現代人
太困於物慾，其實這是人自己製造出來的。

王：你的兩句詩說「萬古不磨意，中流自在心」，「自在心」是不是指「心無罣礙」？

佛告方便善薩摩訶薩曰改有改凡入聖改愚
入慧改間入明改生无入涅槃名之為改後者
轉苦以為樂轉雜形質歸理无形名之為捷
故名改捷經者從首至尾十六品義類相開文
字屬苓名之為短短名衆多類況可知方便菩薩
摩訶薩前白佛言世尊云阿泥迴此經沾及末代利益
无量一切衆生

圖 3.15 饒公畫敦煌大自在菩薩

饒：我寫心經簡林，第一句就是「觀自在菩薩」，「自在」就是像觀世音一樣。「中流」在水的中央，說明有定力，有智慧，有忍耐，有六個波羅蜜，即佈施、持戒、忍辱、精進、禪定、智慧，就是要保持一種自在心，這是一種境界。

王：這與您一貫提倡的「天人互益」有聯繫嗎？

饒：季老提出「天人合一」，我提出一個新概念「天人互益」，一切事業要從益人而不是損人的原則出發，要以益人為歸宿。保護自然，回歸自然，這才能「天人互益」，成功「自在心」。

王：為了完成您點題的《心經簡林》的編纂任務，我到香港大學查閱了您主編的《敦煌書法叢刊》，此書於 1983 年日本二玄社出版，共 29 卷，洋洋大觀，令人震撼。我想知道是什麼原因使您長期專注於敦煌書法的研究？

饒：緣分、機遇。當年倫敦大英博物館藏有敦煌寫卷全部顯微膠捲，我的朋友鄭德坤教授正好在劍橋，我讓他為我買了一套。縱觀瀏覽中發現，抄懷仁《聖教序》者有三卷之多，也有臨王羲之《十七帖》的，這使我興奮。1959 年我曾撰文《敦煌書譜》，刊發在港大《東方文化》上，這是我關注敦煌書法的開端。

王：《敦煌書法叢刊》共 29 卷，編纂歷時三年，為世人驚歎。22 年後的今天，許多書法史專家認為，這部叢刊奠定了敦煌書法學的基礎，你如何評價敦煌書法？

饒：我在該叢刊的序言中説了，你可看一下。「法京寫卷之精騎，敢謂略具於斯，區區微意，欲為敦煌研究開拓一個新領域，且為書法史提供一些重要資料，使敦煌書法學奠定鞏固基礎。敦煌藝術寶藏，法書應佔首選，不獨繪畫而已。識者諒不河漢予言。」

王：二玄社刊印的本子中有些照片在今天看來仍似有神光煥發，特別是唐太宗《溫泉銘》，字跡清晰，墨色有光。你對唐太宗的書法有何評價？

饒：《隋唐嘉話》上說：「唐代諸帝無不能書，太宗（李世民）實為之首倡」，他對王羲之推崇備至。據考《溫泉銘》是他親撰的。敦煌寫卷中的《溫泉銘》拓本（列

號伯 4508）墨有光澤，為唐拓孤本之精品。世傳唐太宗作《筆法論》云：「為點必收，貴緊而重；為畫必勒，貴澀而遲；為撇必掠，貴險而動；為豎必怒，貴戰而雄⋯⋯」可從《溫泉銘》看他的實踐功夫。

圖 3.16 敦煌寫卷《金剛經》（局部）

圖 3.17 敦煌寫卷《溫泉銘》（局部）

王：《敦煌書法叢刊》中，你對王羲之《十七帖》的考證，破解了許多疑惑。如《瞻近帖》中「苦」、「告」之辯，據敦煌寫卷，「省苦」及「苦無期耳」二句中的「苦」字，確為苦，而不是包世臣認定的「告」字，如此，含義就明確了。我現在臨寫的本子是文物出版社出版的《宋拓十七帖》，仍然沿用了包世臣的的說法。

從書法藝術上，《法京敦煌十七帖》殘卷的藝術特色如何？

饒：《法京敦煌本十七帖》，雖寥寥三行有奇，使筆渾圓，絕無僵削之病，且多渴筆，神采爛然，使筆轉折，令人玩味。

王：你在《敦煌書法叢刊》中，稱讚敦煌寫卷中蔣善進臨寫智永《千字文》，是「唐初手跡，墨色精瑩，誠曠世珍寶，摩挲至再，不忍釋手。」蔣氏本「楷法雋秀挺拔，與永師之搖曳肥厚，書風復有距離，更可矜貴。」（見圖 3.19）

圖 3.18 王羲之十七帖之《旃罽胡挑帖》殘卷

圖 3.19　敦煌寫卷蔣善進臨《真草千字文》本
（局部）

我正在臨寫智永《真草千字文》，對《真草千字文》，我一直有個疑問，為什麼智永要把真、草兩種書體合在一塊寫呢？

饒：體悟字之「勢」，習書，先識勢。真、草書體不同，筆勢相通。孫過庭《書譜》說：「圖真不悟，習草將迷。」「草不兼真，殆于尊謹；真不通草，殊非翰札。」

王：敦煌寫卷中為什麼有那麼多經卷？

饒：當時社會認為抄經可消災祈福，這是一種社會文化現象，也是佛教文化傳播的一種形式。

圖 3.20《敦煌寫經殘卷》之伯 2884 號

第四章

榜書《心經》墨跡本

按語

　　榜書《心經》是饒公於 2001 年創作的,時年 86 歲。字經約 50 厘米左右,與泰山經石峪《金剛經》大小相當。本墨跡本是原件照相縮印,在許可的範圍內盡量做大,因為榜書只有足夠大才能感受到它的氣勢。儘管如此,印在本子上最大的字,也僅相當於原大的十六分之一。其中,與原文相對應,加插了饒公創作的《心經十八羅漢圖》,以體現「心經十八應真」的蘊意。

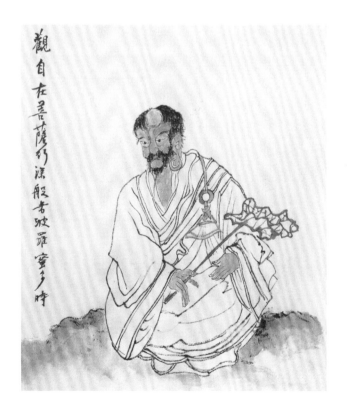

圖 4.1 饒公繪《心經十八羅漢》

【釋文】

觀自在菩薩,行深般若波羅蜜多時。

觀自在菩
薩行深般

圖 4.2 饒公榜書《心經》

【釋文】
觀自在菩薩，行深般

圖 4.3 饒公榜書《心經》

【釋文】

若波羅蜜多時，照見

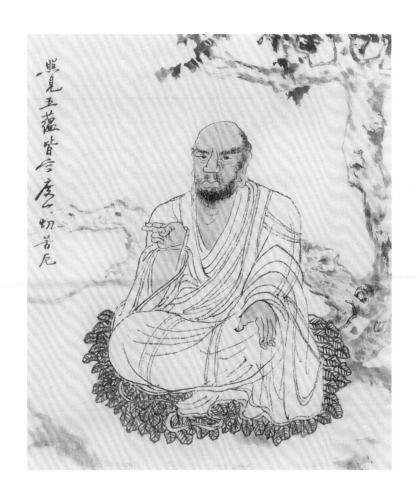

圖 4.4 饒公繪《心經十八羅漢》

【釋文】

照見五蘊皆空，度一切苦厄。

五蘊皆空 度一切苦

圖 4.5 饒公榜書《心經》

【釋文】
五蘊皆空，度一切苦

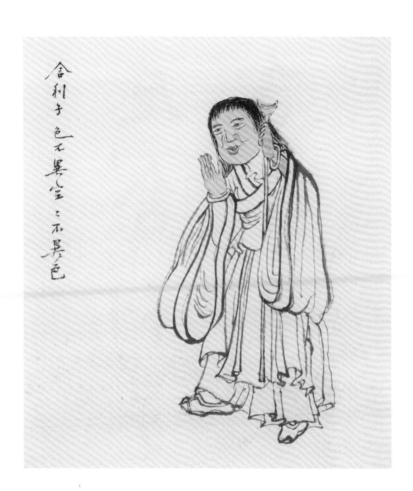

圖 4.6 饒公繪《心經十八羅漢》

【釋文】

舍利子，色不異空，空不異色。

圖 4.7 饒公榜書《心經》

【釋文】

厄。舍利子，色不異空

空不異色

色即是空

圖 4.8 饒公榜書《心經》

【釋文】

空不異色，色即是空

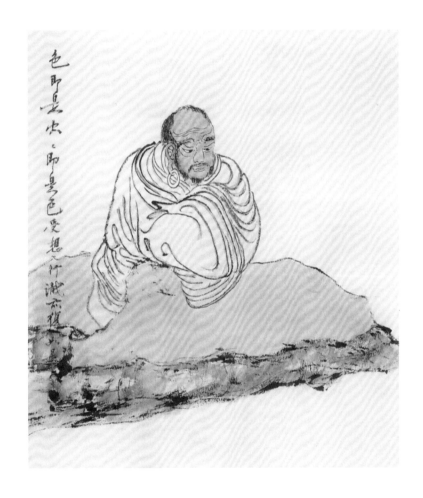

圖 4.9 饒公繪《心經十八羅漢》

【釋文】
色即是空，空即是色，受想行識，亦復如是。

空即是色
受想行識

圖 4.10 饒公榜書《心經》

【釋文】
空即是色，受想行識

亦復如是
舍利子是

圖 4.11 饒公榜書《心經》

【釋文】
亦復如是。舍利子，是

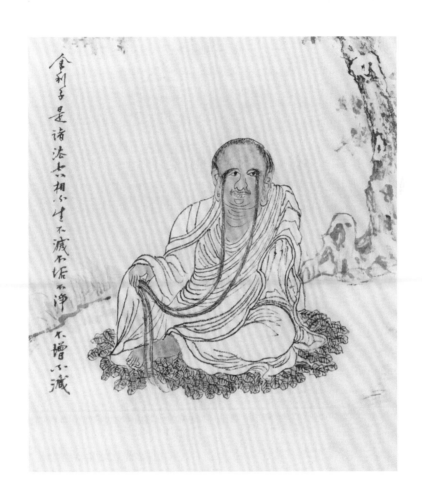

圖 4.12 饒公繪《心經十八羅漢》

【釋文】
舍利子，是諸法空相，不生不滅，不垢不淨，不增不減。

諸法空相
不生不滅

圖 4.13 饒公榜書《心經》

【釋文】
諸法空相，不生不滅

圖 4.14 饒公榜書《心經》

【釋文】

不垢不淨，不增不減

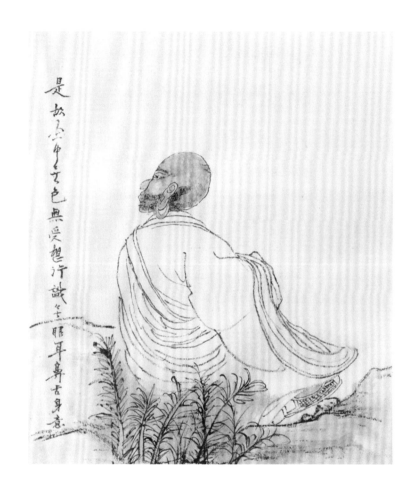

圖 4.15 饒公繪《心經十八羅漢》

【釋文】
是故空中無色，無受想行識，無眼耳鼻舌身意。

圖 4.16 饒公榜書《心經》

【釋文】
是故空中無色，無受

想行識无
眼耳鼻舌

圖 4.17 饒公榜書《心經》

【釋文】
想行識，無眼耳鼻舌

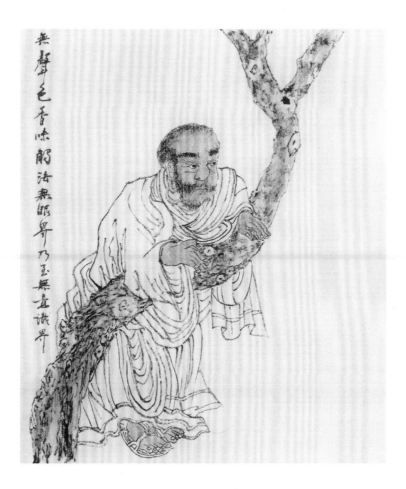

圖 4.18 饒公繪《心經十八羅漢》

【釋文】
無色聲香味觸法,無眼界,乃至無意識界。

身意无色
聲香味觸

圖 4.19 饒公榜書《心經》

【釋文】
身意，無色聲香味觸

心經簡林

法无眼界

乃至无意

圖 4.20 饒公榜書《心經》

【釋文】
法，無眼界，乃至無意

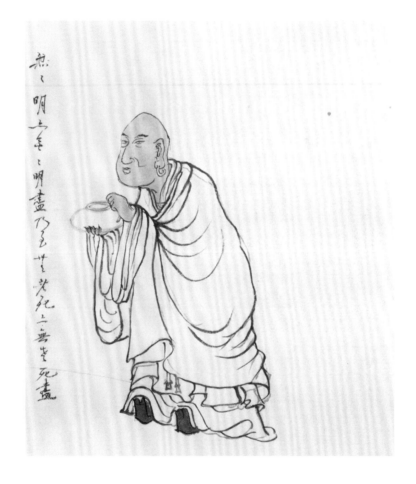

圖 04.21 饒公繪《心經十八羅漢》

【釋文】

無無明，亦無無明盡，乃至無老死，亦無老死盡。

圖 4.22 饒公榜書《心經》

【釋文】
識界。無無明，亦無無

明盡乃至
无老死亦

圖 4.23 饒公榜書《心經》

【釋文】
明盡，乃至無老死，亦

圖 4.25 饒公榜書《心經》

【釋文】
無老死盡。無苦集滅

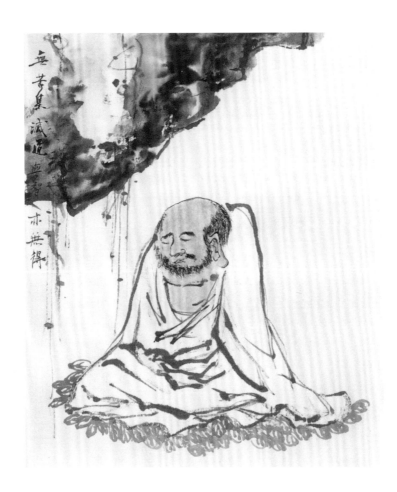

圖 4.24 饒公繪《心經十八羅漢》

【釋文】
無苦集滅道，無智亦無得。

道无智亦

无得故无

圖 4.26 饒公榜書《心經》

【釋文】

道，無智亦無得。以無

圖 4.27 饒公繪《心經十八羅漢》

【釋文】

以無所得故，菩提薩埵，依般若波羅蜜多故，心無罣礙。

圖 4.28 饒公榜書《心經》

【釋文】
所得故，菩提薩埵，依

般若波羅蜜多故心

圖 4.29 饒公榜書《心經》

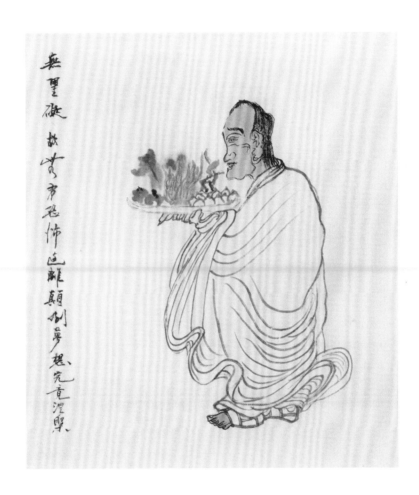

圖 4.30 饒公繪《心經十八羅漢》

【釋文】
無罣礙故，無有恐怖；遠離顛倒夢想，究竟涅槃。

无罣
碍
故

无
有
恐
怖

圖 4.31 饒公榜書《心經》

【釋文】
無罣礙故，無有恐怖，

圖 4.32 饒公榜書《心經》

【釋文】

遠離顛倒夢想，究竟

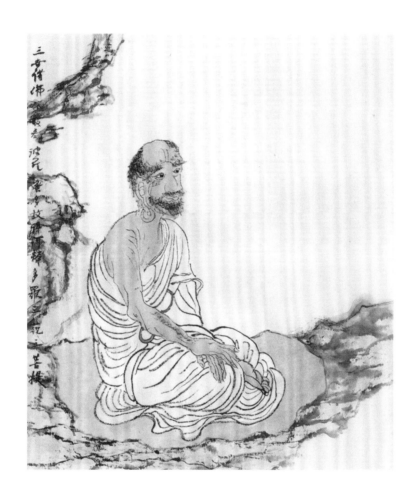

圖 4.33 饒公繪《心經十八羅漢》

【釋文】

三世諸佛，依般若波羅蜜多故，得阿耨多羅三藐三菩提。

涅槃三世

諸佛依般

圖 4.34 饒公榜書《心經》

【釋文】
涅槃。三世諸佛，依般

多故得阿 若波羅蜜

圖 4.35 饒公榜書《心經》

【釋文】
若波羅蜜多故，得阿

圖 4.36 饒公榜書《心經》

【釋文】
耨多羅三藐三菩提

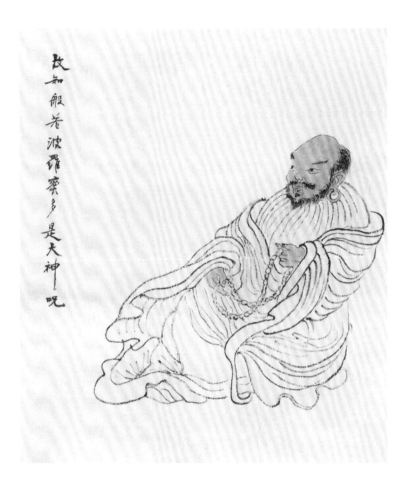

圖 4.37 饒公繪《心經十八羅漢》

【釋文】
故知般若波羅蜜多，是大神咒。

圖 4.38 饒公榜書《心經》

【釋文】
故知般若波羅蜜多

是大神咒
是大明咒

圖 4.39 饒公榜書《心經》

【釋文】
是大神咒，是大明咒

心經簡林

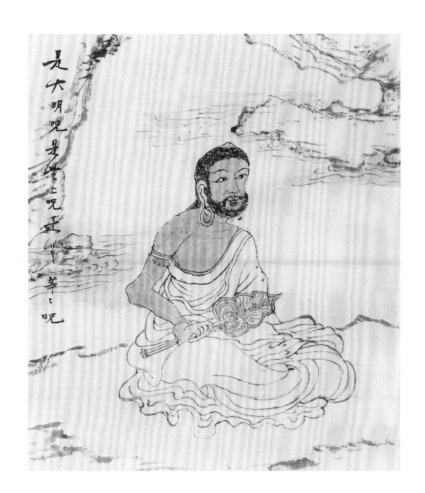

圖 4.40 饒公繪《心經十八羅漢》

【釋文】
是大明咒，是無上咒，是無等等咒。

是無上咒
是無等等

圖 4.41 饒公榜書《心經》

【釋文】
是無上咒，是無等等

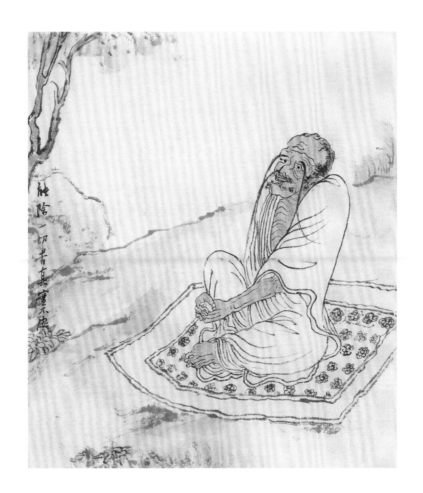

圖 4.42 饒公繪《心經十八羅漢》

【釋文】

能除一切苦，真實不虛。

咒能除一
切苦真實

圖 4.43 饒公榜書《心經》

【釋文】
咒，能除一切苦，真實

不虛故說

般若波羅

圖 4.44 饒公榜書《心經》

【釋文】
不虛。故說般若波羅

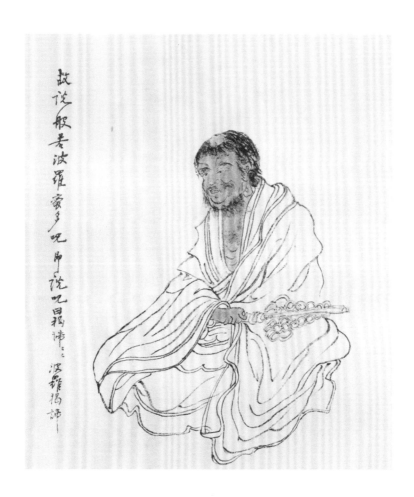

圖 4.45 饒公繪《心經十八羅漢》

【釋文】

故說般若波羅蜜多咒，即說咒曰：揭諦揭諦，波羅揭諦。

圖 4.46 饒公榜書《心經》

【釋文】
蜜多咒，即說咒曰：

揭諦揭諦

波羅揭諦

圖 4.47 饒公榜書《心經》

【釋文】
揭諦揭諦，波羅揭諦

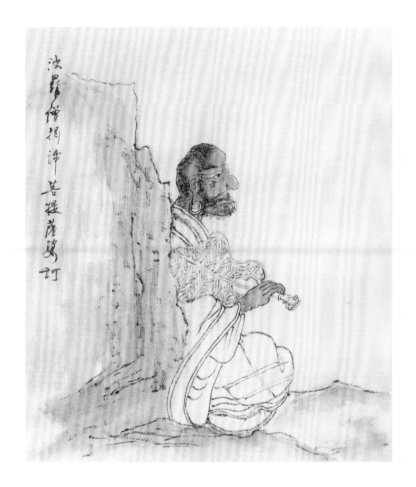

圖 4.48 饒公繪《心經十八羅漢》

【釋文】
波羅僧揭諦，菩提薩婆訶。

波羅僧揭
諦菩提薩

圖 4.49 饒公榜書《心經》

【釋文】
波羅僧揭諦，菩提薩

圖 4.50 饒公榜書《心經》

【釋文】

婆訶

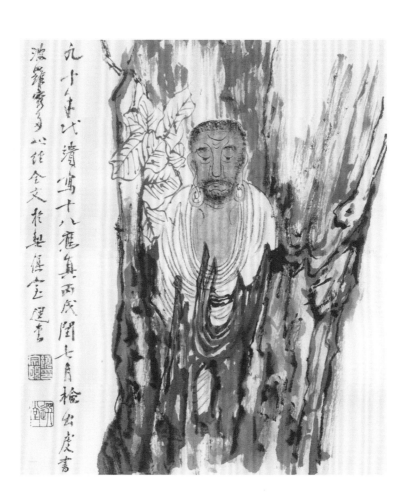

圖 4.51 饒公繪《心經十八羅漢》

【釋文】

九十年代繪寫十八應真，丙戌閏七月檢出，虔書波羅蜜多心經全文，於梨俱
室，選堂。

第五章

饒宗頤草書《心經》

按語

　　饒公草書《心經》有許多篇，以他為高佩璇會長寫的這一本最為壯觀，一本十八頁，一氣呵成。雖其中多寫了一句，但藝術效果不減。

　　我曾問饒老，寺院抄經堂的法師們主張抄經要寫楷書，一般不寫行書，更不要寫草書，因為楷書使人入靜。饒老說：沒有定力，心不自在，什麼體也難寫好；有了定力，寫什麼體都一樣。

圖 5.1 草書《心經》封面

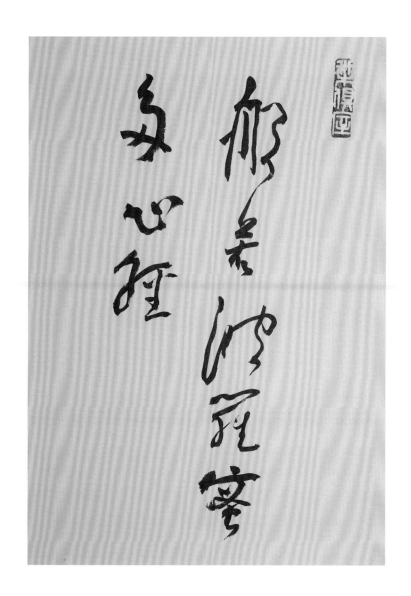

圖 5.2 草書《心經》內文

【釋文】
般若波羅蜜多心經

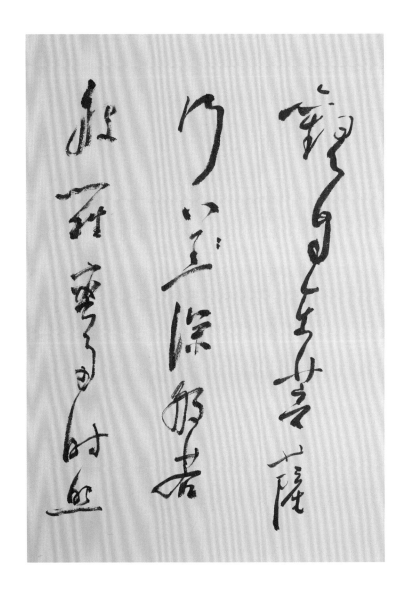

圖 5.3 草書《心經》內文

【釋文】
觀自在菩薩，行深般若波羅蜜多時，照

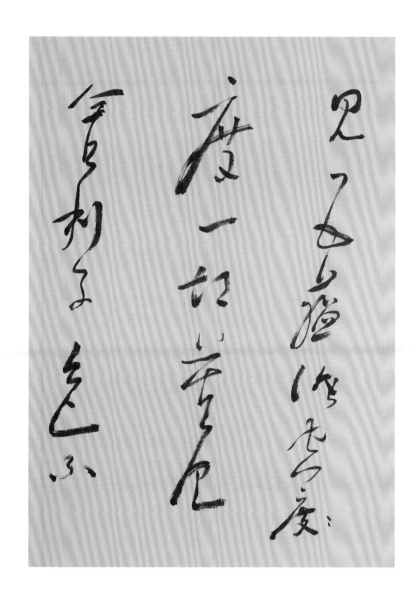

圖 5.4 草書《心經》內文

【釋文】

見五蘊皆空，度一切苦厄。舍利子，色不

圖 5.5 草書《心經》內文

【釋文】
異空,空不異色,色不異空,空

圖 5.6 草書《心經》內文

【釋文】
不異色，色即是空，空即是色，受想行識，亦

圖 5.7 草書《心經》內文

【釋文】
復如是。舍利子，是諸法空相，不生不滅，不垢

圖 5.8 草書《心經》內文

【釋文】
不淨，不增不減，是故空中無色，無受想行

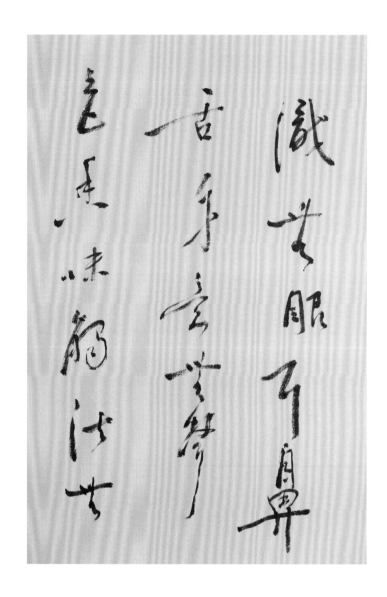

圖 5.9 草書《心經》內文

【釋文】
　　識，無眼耳鼻舌身意，無色聲香味觸法，無

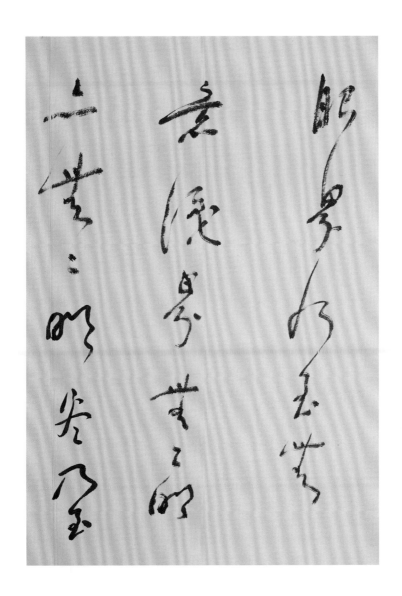

圖 5.10 草書《心經》內文

【釋文】

眼界，乃至無意識界，無無明，亦無無明盡，乃至

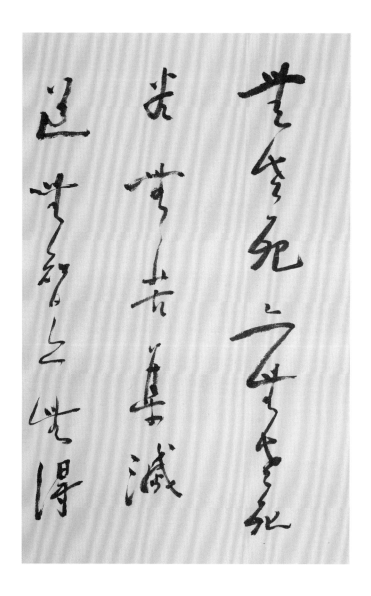

圖 5.11 草書《心經》內文

【釋文】
無老死，亦無老死盡，無苦集滅道，無智亦無得，

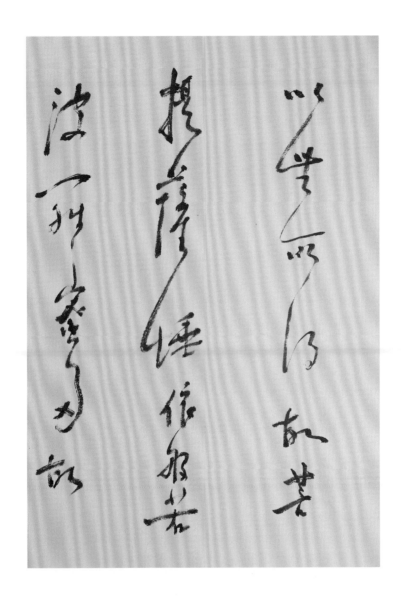

圖 5.12 草書《心經》內文

【釋文】

以無所得故，菩提薩埵，依般若波羅蜜多故，

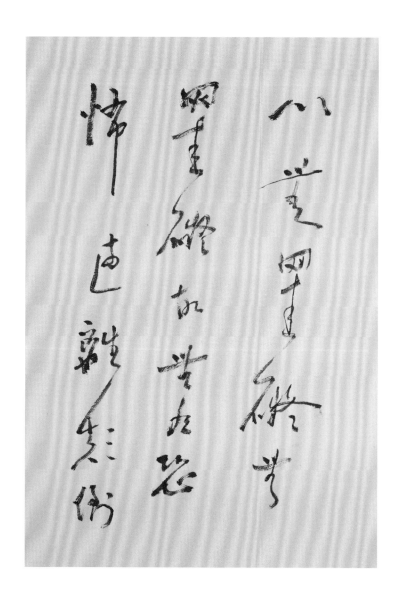

圖 5.13 草書《心經》內文

【釋文】
心無罣礙，無罣礙故，無有恐怖，遠離顛倒

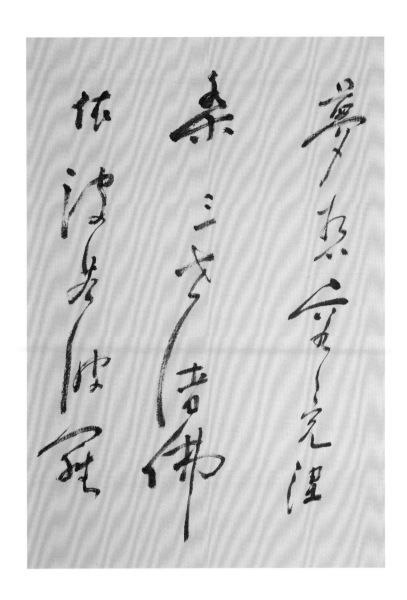

圖 5.14 草書《心經》內文

【釋文】
夢想，究竟涅槃。三世諸佛，依般若波羅

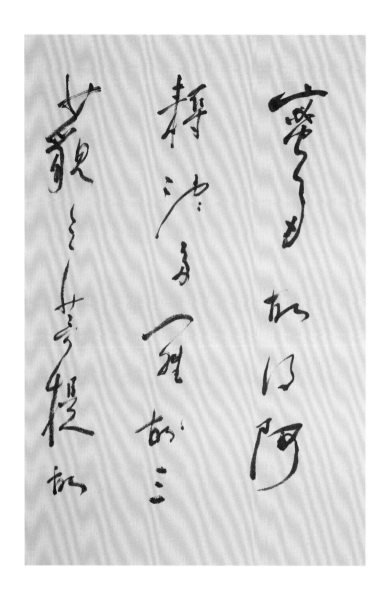

圖 5.15 草書《心經》內文

【釋文】

蜜多故，得阿耨多羅三藐三菩提，故

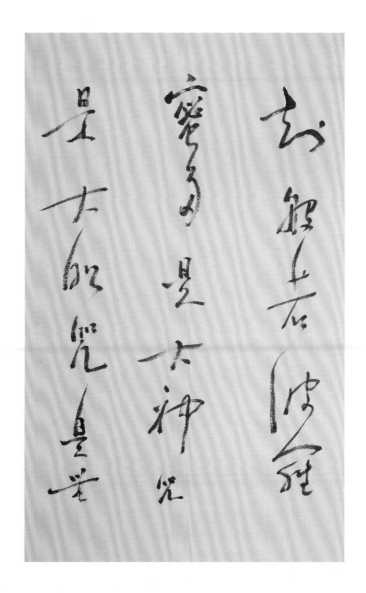

圖 5.16 草書《心經》內文

【釋文】
知般若波羅蜜多，是大神咒，是大明咒，是無

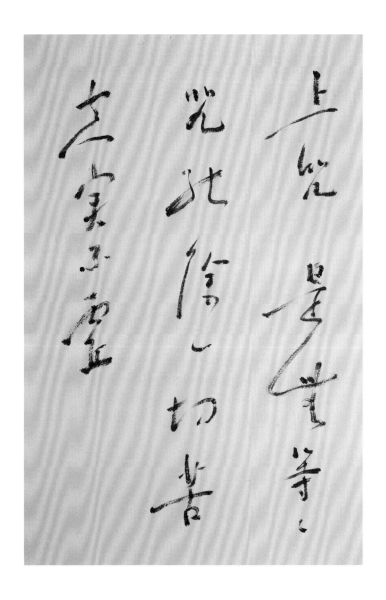

圖 5.17 草書《心經》內文

【釋文】
上咒，是無等等咒，能除一切苦，真實不虛。

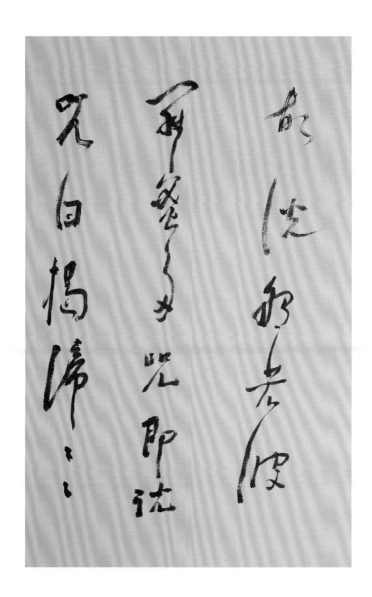

圖 5.18 草書《心經》內文

【釋文】
故說般若波羅蜜多咒，即說咒曰：揭諦揭諦

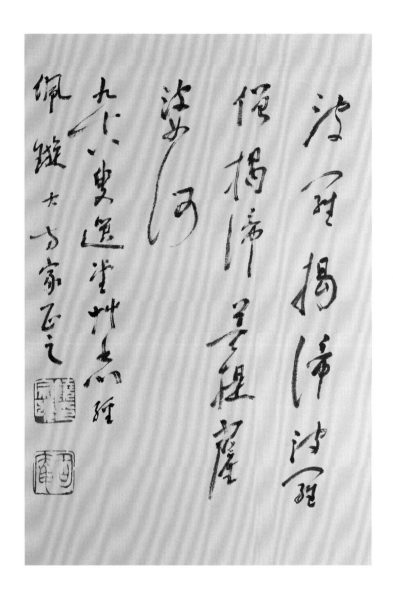

圖 5.19 草書《心經》內文

【釋文】
波羅揭諦，波羅僧揭諦，菩提薩婆訶。

圖 5.20 草書《心經》全幅

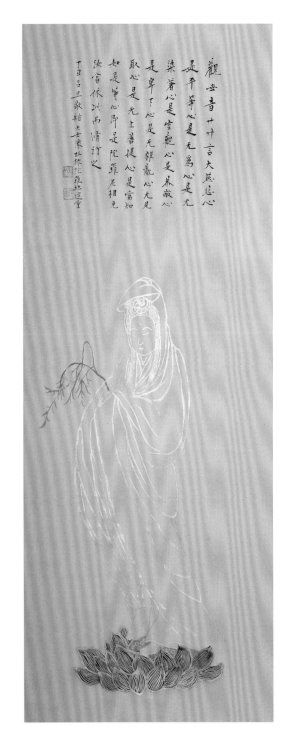

圖 5.21 觀世音圖

第六章

心經簡林實地攝影本

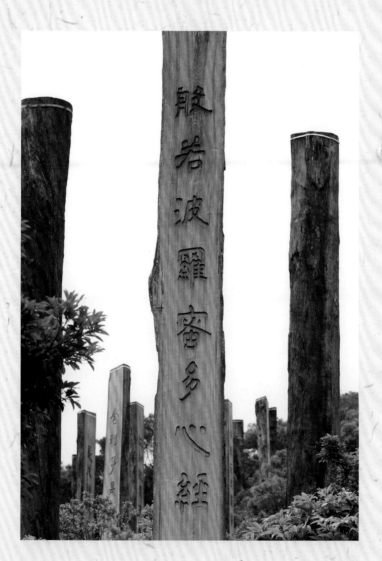

按語

　　「心經簡林」實地攝影剪輯本，是攝影師按經文順序，把逐根簡木拍攝後，分段剪輯而成。由於簡木高大，地形複雜，只有用遙控航拍機才能比較準確地把字跡瞄正，但該地區限制飛行，只能採用人工攝影。人工攝影雖然角度難以對準，有些字方位太偏，字跡不正，但也給人留下了想像的空間。

圖 6.1 心經簡林第一條木刻

【釋文】
般若波羅蜜多心經

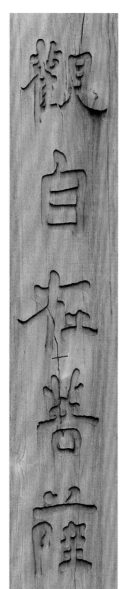

圖 6.2 心經簡林第二條木刻

【釋文】

觀自在菩薩，行深般若

圖 6.3 心經簡林第三條木刻

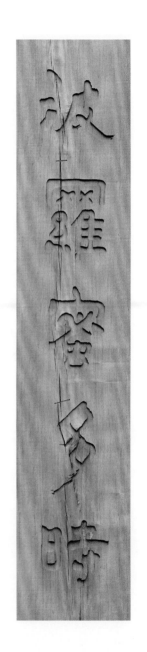

【釋文】

波羅蜜多時

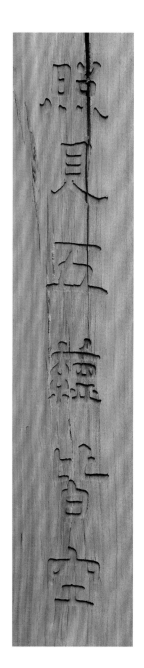

圖 6.4 心經簡林第四條木刻

【釋文】
照見五蘊皆空

圖 6.5 心經簡林第五條木刻

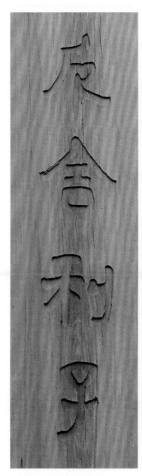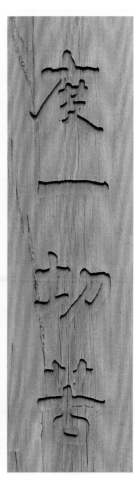

【釋文】
度一切苦厄。舍利子

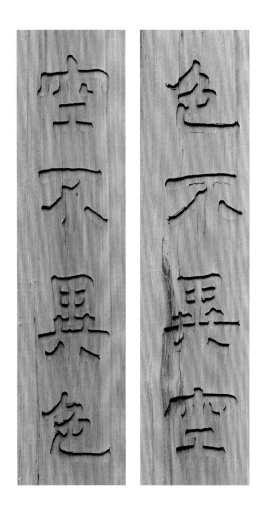

圖 6.6 心經簡林第六條木刻

【釋文】
色不異空，空不異色

圖 6.7 心經簡林第七條木刻

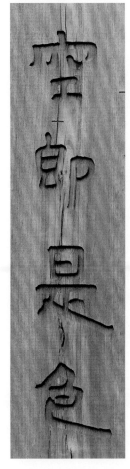
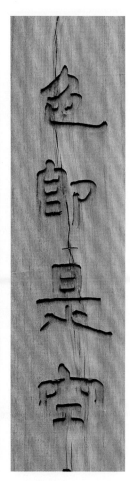

【釋文】

色即是空，空即是色

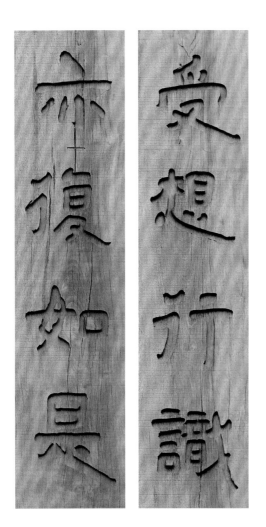

圖 6.8 心經簡林第八條木刻

【釋文】

受想行識，亦復如是

圖 6.9 心經簡林第九條木刻

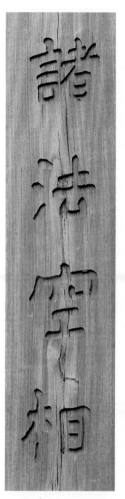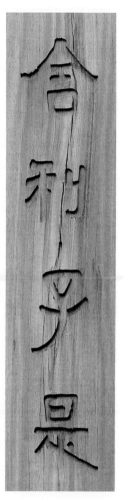

【釋文】
舍利子，是諸法空相

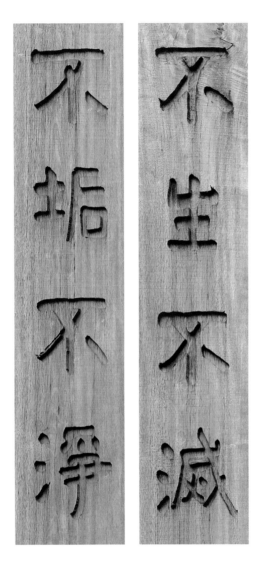

圖 6.10 心經簡林第十條木刻

【釋文】
不生不滅，不垢不淨

圖 6.11 心經簡林第十一條木刻

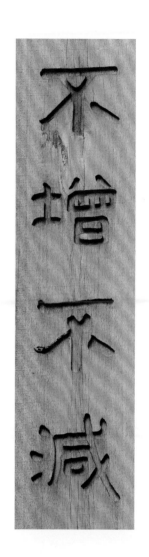

【釋文】
不增不減

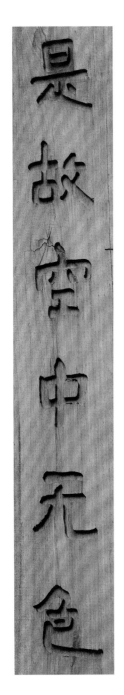

圖 6.12 心經簡林第十二條木刻

【釋文】
是故空中無色

圖 6.13 心經簡林第十三條木刻

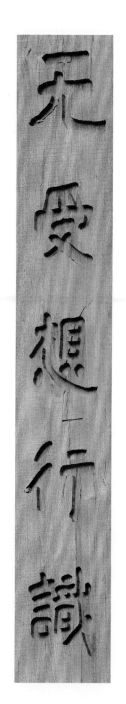

【釋文】
無受想行識

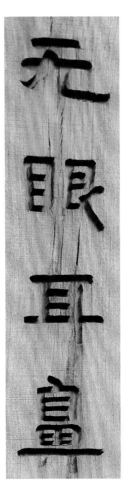

圖 6.14 心經簡林第十四條木刻

【釋文】
無眼耳鼻舌身意

圖 6.15 心經簡林第十五條木刻

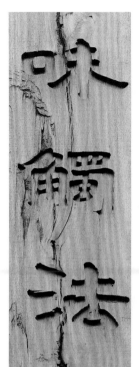
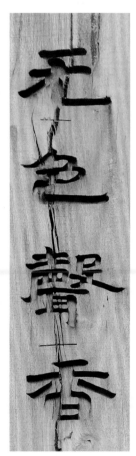

【釋文】

無色聲香味觸法

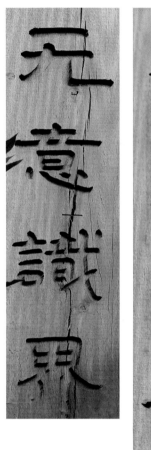

圖 6.16 心經簡林第十六條木刻

【釋文】
無眼界，乃至無意識界

圖 6.17 心經簡林第十七條木刻

【釋文】
無無明，亦無無明盡

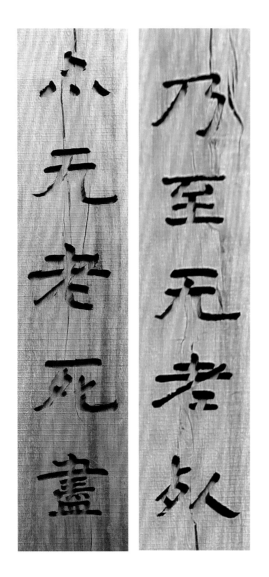

圖 6.18 心經簡林第十八條木刻

【釋文】

乃至無老死，亦無老死盡

圖 6.19 心經簡林第十九條木刻

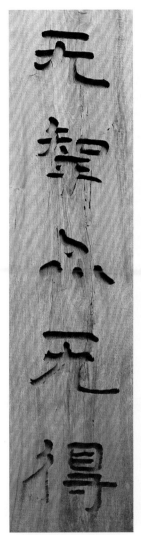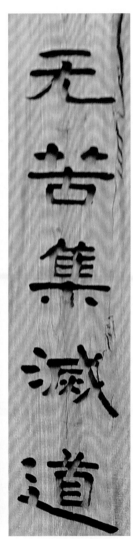

【釋文】
無苦集滅道，無智亦無得

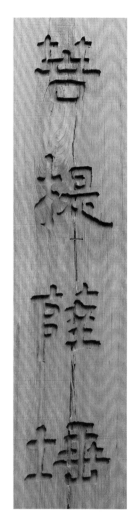
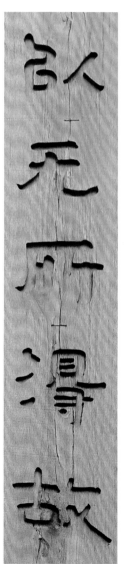

圖 6.20 心經簡林第二十條木刻

【釋文】
以無所得故，菩提薩埵

圖 6.21 心經簡林第二十一條木刻

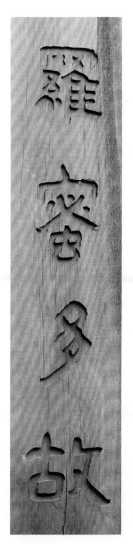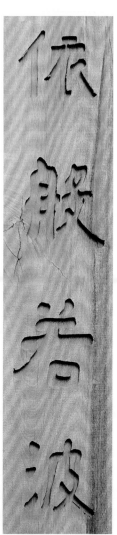

【釋文】
依般若波羅蜜多故

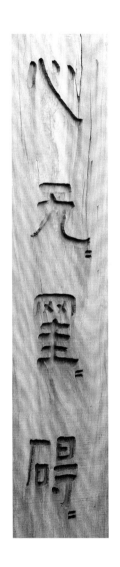

圖 6.22 心經簡林第二十二條木刻

【釋文】
心無罣礙

圖 6.23 心經簡林第二十三條木刻

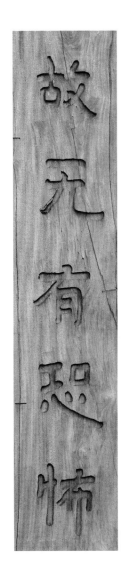

圖 6.24 心經簡林第二十四條木刻

【釋文】
故無有恐怖

圖 6.25 心經簡林第二十五條木刻

【釋文】
遠離顛倒夢想

圖 6.26 心經簡林第二十六條木刻

【釋文】

究竟涅槃。三世諸佛

圖 6.27 心經簡林第二十七條木刻

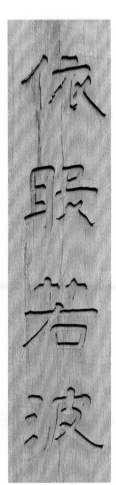

【釋文】
依般若波羅蜜多故

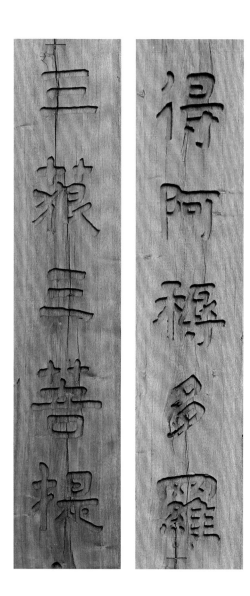

圖 6.28 心經簡林第二十八條木刻

圖 6.29 心經簡林第二十九條木刻

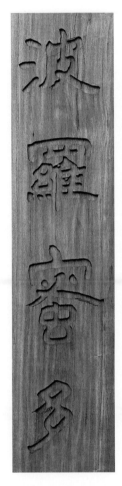
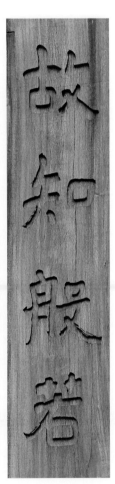

【釋文】
故知般若波羅蜜多

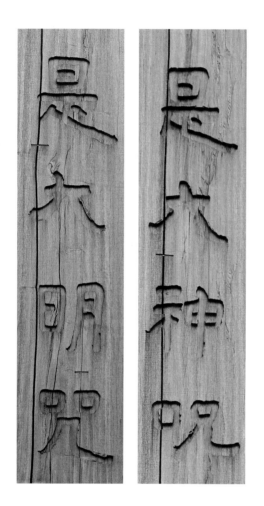

圖 6.30 心經簡林第三十條木刻

【釋文】

是大神咒，是大明咒

圖 6.31 心經簡林第三十一條木刻

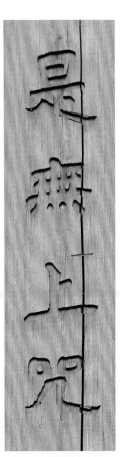

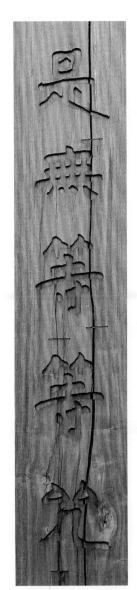

【釋文】
是無上咒，是無等等咒

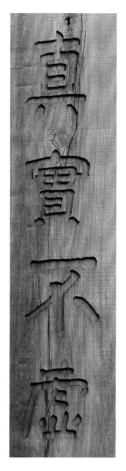

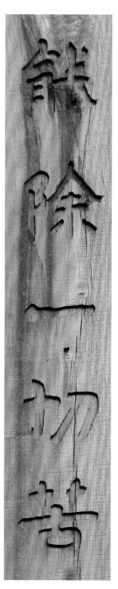

圖 6.32 心經簡林第三十二條木刻

【釋文】
能除一切苦，真實不虛

圖 6.33 心經簡林第三十三條木刻

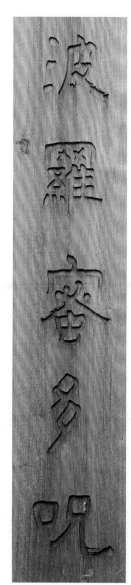
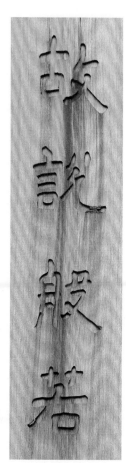

【釋文】

故說般若波羅蜜多咒

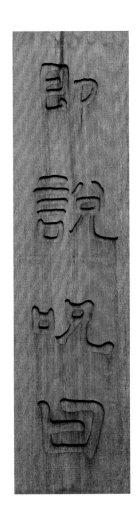

圖 6.34 心經簡林第三十四條木刻

【釋文】
即說咒曰

圖 6.35 心經簡林第三十五條木刻

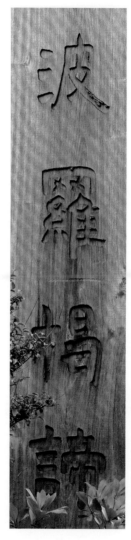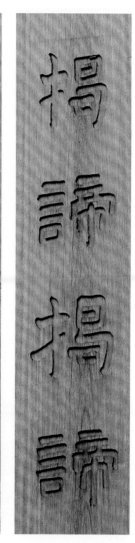

【釋文】
揭諦揭諦，波羅揭諦

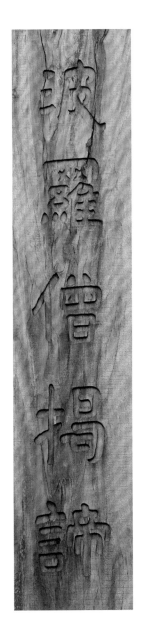

圖 6.36 心經簡林第三十六條木刻

【釋文】
波羅僧揭諦

圖 6.37 心經簡林第三十七條木刻

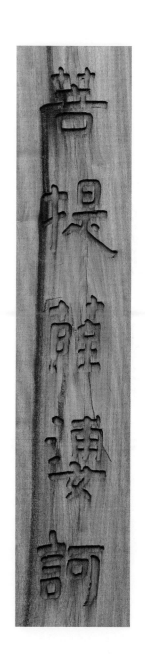

【釋文】
菩提薩，婆訶

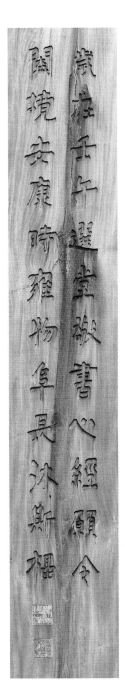

圖 6.38 心經簡林第三十八條木刻

【釋文】
歲在壬午，選堂敬書心經，願令闔境
安康，時雍物阜，長沭斯福。

附

錄

附錄一 宋拓王羲之行書《心經》

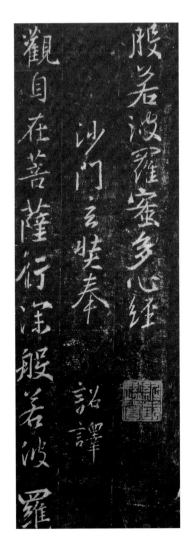

圖 7.1 宋拓王羲之行書
《心經》（局部）

【釋文】
般若波羅蜜多心經。沙門玄奘奉詔譯。
觀自在菩薩，行深般若波羅

圖 7.2　宋拓王羲之行書
《心經》（局部）

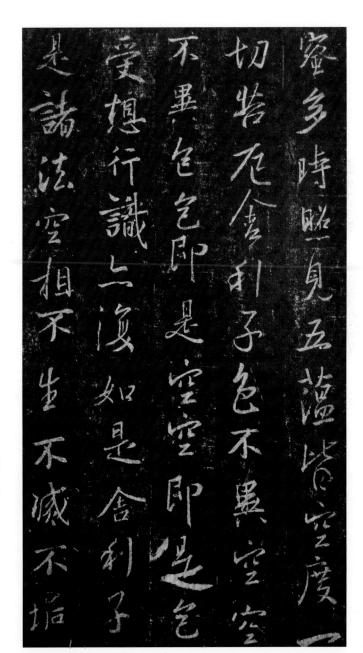

【釋文】
蜜多時，照見五蘊皆空，度一切苦厄。
舍利子，色不異空，空不異色，色即是
空，空即是色，受想行識，亦復如是。
舍利子，是諸法空相，不生不滅，不垢

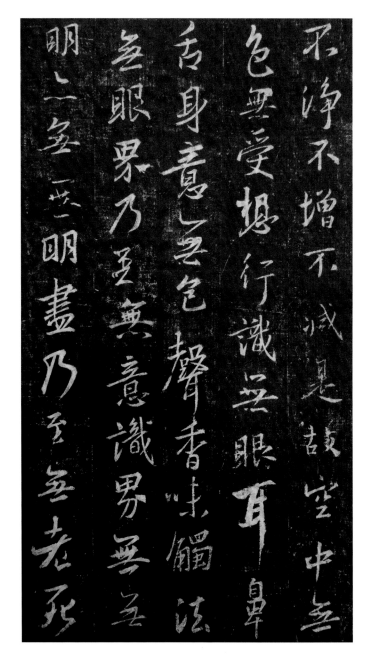

圖 7.3　宋拓王羲之行書
　　　　《心經》（局部）

【釋文】

不淨，不增不減，是故空中無色，無受
想行識，無眼耳鼻舌身意，無色聲香味
觸法，無眼界，乃至無意識界，無無
明，亦無無明盡，乃至無老死，

圖 7.4　宋拓王羲之行書
《心經》（局部）

【釋文】

亦無老死盡，無苦集滅道，無智亦無
得，以無所得故，菩提薩埵，依般若波
羅蜜多故，心無罣礙，無罣礙故，無有
恐怖，遠離顛倒夢想，究竟涅槃。三世

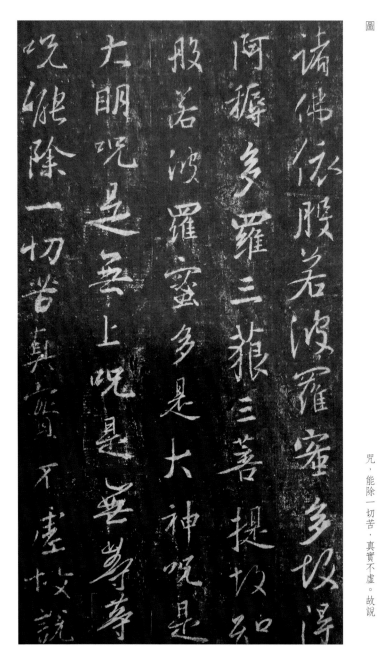

圖 7.5　宋拓王羲之行書
　　　　《心經》（局部）

【釋文】
諸佛，依般若波羅蜜多故，得阿耨多羅
三藐三菩提，故知般若波羅蜜多，是大
神咒，是大明咒，是無上咒，是無等等
咒，能除一切苦，真實不虛。故說

圖 7.6　宋拓王羲之行書
《心經》（局部）

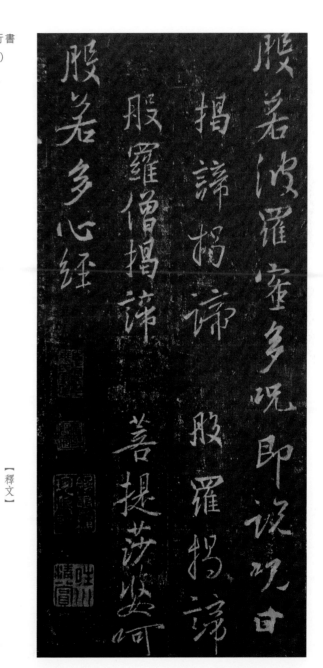

【釋文】
般若波羅蜜多咒，即說咒曰：揭諦揭諦，般羅揭諦，般羅僧揭諦，菩提薩婆訶。般若多心經。

附錄二　饒宗頤《敦煌寫卷之書法》

　　世人論敦煌藝術，只注意其繪畫方面，然莫高窟所出寫卷，以數萬餘計。其中不少佳書，足供愛好書法者之欣賞。惜散佈各地，大部流落異國，未有人加以整理。如從此大量寫卷，披沙簡金，往往可以見寶，未始不可與碑學相表裏，而為法帖增加不少妙品也。

　　西北出土文書，敦煌石室以外，尚有新疆之吐魯番、鄯善、庫車等地。有名之晉初《三國志》殘卷及日本探險隊所得之元康六年（216）《諸佛要集經》，即為西域所出，其年代較早，可明楷法之由來，又如李柏尺牘，則與晉人書紮，可相頡頏，此類皆極重要，以不在本文範圍之內，茲不具論。

　　敦煌寫卷，最多為佛經，以倫敦大英國博物院所藏而論，佛經佔全部六分之五。寫經者每於卷末附記時間及書寫地址。如《秦婦吟》、唐人似作之李陵《答蘇武書》不下數種，有寫於敦煌郡金光明寺者。亦有寫於關中者，如《文選·西京賦》李善注，末署「永隆元年（唐高宗，680）二月十九弘濟寺寫」，弘濟寺在長安，可見石窟經卷，多有從外面攜來。寫卷上每署書人姓名。此種寫家，唐人謂之「經生」；《宣和書譜》所説張欽元之《金剛經》，武后時楊庭之《五蘊論》，即其著例。經生書向來不為人重視，故著錄者少，嶽珂《寶真齋法書贊》（卷八）收有唐人無名氏《楞伽經》（草書），其贊有曰：「唐世經生筆力便」，此在法書目錄中甚為罕覯之例。

　　敦煌佛經卷皆作正書，甚少作草書。有之，如英倫藏列斯坦因編目（下簡稱斯目）二三四二、二三六七號，皆長編佛典，字作章草。又《文心雕龍》草書冊子（斯目五四七八起原道篇末至雜文第十四），雖無鎖連環之奇，而有風行雨散之致，可與日本皇室所藏相傳為賀知章草書《孝經》相媲美。

　　邊陲文書，時見佳品，如天寶十四載帖（斯目三三九二）之韶秀，接武二王；中和四年牒（斯目二五八九）之遒健、天福十四年狀（斯目四三八九）之嚴謹，俱有可觀。河西某碑誌（斯目三三二九及六九七三）之疏逸，略近虞伯施，類書卷（斯

目六〇一一）之圓勁，擬出李北海。至於道經韻書之屬，可謂顆顆明珠，行行朗玉。或則渾穆（如斯目六一八七），或則纖麗（如斯目三三七〇），其秀潤悦人者，雖《靈飛經》亦不能專美於前矣。

至於俚俗歌詞，信筆寫錄，亦復古樸雄厚，絕無俗態（如斯目五五五六曲子望江南及日本藤井氏藏五更轉），以一般而論，寫經生取體，大抵蹀躞於虞、歐、褚、薛之間，輕圓滑利，以勻整為美。病在熟而不生，反不如此類之拙而能肆。

經典寫卷，以《論語》、《孝經》為最夥，字多俗惡。其詩、書、文選，間有精品，如《毛詩》首卷之整秀，頗近諸河南。《文選·答客難》卷之婉潤，大似王敬客《磚塔銘》，試舉一二，餘可隅反：

石窟所出，亦偶見飛白書，如斯目五九五二有「忍辱波羅蜜」五字，為長興二年（931）曹氏所書，別具一格。又斯目五四六五有「龍興寺」三字，亦作飛白，在觀音經之後。

又有臨摹之作，如斯目三七五三乃臨十七帖（有「龍保等平安」句），斯目四六一二及四八一八，皆臨《聖教序》，稍嫌力弱，尚能秀整。

若夫唐代碑拓，保存於石室，尚有一二種，如《魯殿靈光》，今存倫敦之化度寺碑，存巴黎之溫泉銘，俱膾炙人口，世所熟識。

其書寫時代，在隋唐以前者，多存北朝風格，如《老子想爾注》長卷，結體平扁，波磔廣闊，近八分而稍異於今楷。

諸寫卷中，別體俗書，觸目皆是。昔米芾有詩詠晉帖誤用字云：「何必識難字，辛苦笑揚雄，自古寫字人，用字或不通，要之皆一戲，不當問拙工，意足我自足，放筆一戲空。」我於敦煌寫卷，亦有同感。惟此類俗體，如有好事者為之輯錄成書，以補《隸篇》、《楷法溯源》、《碑別字》等書之不逮，更有功於藝林。

張彥遠《法書要錄》，有唐朝《敍書錄》，竇臮《述書賦》，於唐人法書，頗多月旦，即於徵求保玩，利通貨易等委瑣之事，時復論及，可謂詳盡。今敦煌寫卷所見書家，大都當日鄉曲經生之輩，邊鄙荒壤，有此翰墨林，雖暗晦於一時，終絢爛於千祀。倘得竇氏者流，廣賦述書，重為品藻，敦素業而振清風，固瘝寐真以求之矣。

<div align="right">（原載於《東方文化》第五卷第一期，香港大學，1959 年）</div>

附錄三　參考書目

山東石刻藝術博物館、中國書法家協會山東分會編：《山東北朝摩崖刻經全集》，山東：齊魯書社，1991。

王國華：《書法六問》，香港：天地圖書公司，2012。

王國華：《書法四字經》，北京：人民美術出版社，2013。

方廣錩：《般若心經譯注集成》，上海：上海古籍出版社，2011。

李聰明：《佛經寫經的書法藝術》，台北：大千出版社，2006。

花山勝友：《智慧心經》，新北：創智文化有限公司，2011。

康陳佩兒：《光普照》，香港：恆動出版有限公司，2006。

鄧偉雄：《通會境界》，香港：香港大學饒宗頤學術館，2011。

饒宗頤：《長流不息——饒宗頤教授之藝術世界》，香港：香港大學饒宗頤學術館，2007。

饒宗頤：《敦煌書法叢刊》，東京：二玄社出版，1983。

饒宗頤：《饒宗頤二十世紀文集》，北京：中國人民大學出版社，2002。